V 17657

(Ar. Prosp.)

17657

SALON 1843

COLLECTION DES

PRINCIPAUX OUVRAGES EXPOSÉS AU LOUVRE

ET REPRODUITS

PAR LES PREMIERS ARTISTES FRANÇAIS

TEXTE PAR WILHELM TÉNINT.

PUBLIÉ SOUS LA DIRECTION DE M. CHALLAMEL.

Quatre années de publication et de succès ont consacré ces albums où tous les tableaux remarquables de chaque exposition se trouvent reproduits par de magnifiques gravures ou lithographies, et dont le texte est une revue complète, animée, colorée, faite à la fois au point de vue de l'artiste et de l'homme du monde.

Ces albums sont donc une véritable histoire de l'art en France ; histoire dessinée, histoire écrite. Tous les grands noms, toutes les belles œuvres y figurent ; les talents nouveaux n'ont qu'un désir, celui d'y être admis. C'est qu'en effet une exposition se termine et s'oublie ; les tableaux se dispersent, l'Album reste.

Rien ne sera négligé pour que l'Album de 1843 soit supérieur encore à ceux des années 1840, 1841 et 1842.

Cet album est publié en 16 livraisons. La livraison se compose de deux dessins et de 4 pages de texte in-4°, imprimé avec luxe.

Prix de la livraison : { 1 fr. 50 c. papier blanc.
2 fr. papier de Chine.

L'ouvrage complet : { 24 fr. papier blanc.
32 fr. papier de Chine.

ANNÉE 1842, 32 dessins, texte par Wilhelm Ténint. 24 » p. bl. 32 » p. Ch.

ANNÉE 1841, 32 dessins, texte par le même. 24 » p. bl. 32 » p. Ch.

ANNÉE 1840, texte par Augustin Challamel ; préface par le baron Taylor. 24 » p. bl. 32 » p. Ch.

ANNÉE 1839, texte par Laurent-Jan ; 20 dessins. 20 » p. bl. » »

CHEZ CHALLAMEL, ÉDITEUR, 4, RUE DE L'ABBAYE, AU PREMIER

Et chez tous les Libraires et marchands d'estampes de la France et de l'étranger.

1843

PEINTRES PRIMITIFS

COLLECTION DE TABLEAUX RAPPORTÉE D'ITALIE

ET PUBLIÉE

PAR M. LE CHEVALIER ARTAUD DE MONTOR

membre de l'Institut.

reproduite par nos premiers artistes

Sous la direction de M. CHALLAMEL.

Cette collection contient 60 planches de peintres primitifs depuis André Rico, de Candie, jusques et y compris un tableau de Perugin, compositions qui n'ont jamais été gravées; un texte par M. Artaud de Montor accompagne cet ouvrage.

Il est nécessaire de rappeler ici que M. le chevalier Artaud a été pendant fort longtemps chargé d'affaires de France en Italie, et qu'il a consacré ses loisirs à rechercher des tableaux primitifs. Cette magnifique collection nous met à même de livrer aux amis des arts un monument qui, nous l'espérons, obtiendra leur assentiment.

1 très-fort volume in-4°,

Prix, **60** fr. papier blanc, **75** fr. papier de Chine.

SOUVENIRS
DE NÉRIS & DE SES ENVIRONS
Collection de 25 Dessins

AVEC UN TEXTE PAR M. LE MARQUIS DE PASTORET.

1 vol. gr. in-4°.—Prix, br., 10 fr., relié, 15 fr.

Vie de la Sainte Vierge, texte par M^{me} Anna Marie, 20 dessins, 22 feuillets de texte, frontispice et vignettes imités des vieux missels; par Th. Fragonard, lithographiés par Challamel et Mouilleron. In-4°, papier blanc, broché, 8 fr.; cartonné, 10 fr.; demi-reliure, 13 fr.; reliure soie, 18 fr. maroquin. 22 »
Papier de Chine, broché, 10 fr.; cartonné, 12 fr.; demi-reliure, 15 fr.; reliure soie, 20 fr.; maroquin, 24 »
Le même ouvrage, colorié par des artistes distingués, dans le style des vieux manuscrits, avec des ors de diverses couleurs. 60 »
Relié en moire. 75 »
Le même ouvrage, papier de Chine, lettres coloriées. 27 »

Vie de Jésus-Christ, texte de Bossuet, illustrée de 20 dess., front. et vign. imités des anciens maitres Albert Durer, Raphaël, Holbein, Goltius, etc.; par Th. Fragonard, lithographiés par Challamel; in-4, papier blanc, broché, 8 fr. papier de Chine, broché, 10 fr., toutes reliures semblables et au même prix que la vie de la sainte Vierge.
Le même ouvrage colorié, même prix que la Vie de la Vierge.

Vie de saint Vincent de Paul, par Augustin Challamel. 1 vol. in-8, orné de huit jolis dessins par Jules David et Émile Wattier, avec frontispice.
Broché . 5 »
Joliment cartonné, impression en or 6 »
Jolie demi-reliure avec plaque, tranche d'or 8 »
Richement relié en maroquin. idem 10 »

Pieuses Images, album lithographié par Challamel, d'après les tableaux de madame Deherain.— 6 beaux dessins.—Prix. 6 »

ALBUM
DE L'OPÉRA

PRINCIPALES SCÈNES,
DÉCORATIONS LES PLUS REMARQUABLES
PORTRAITS DES CÉLÉBRITÉS ARTISTIQUES

Par MM. Alophe, Baron, Bour, Challamel,
E. Cicéri, A. Devéria, Français, Gavarni, Grenier, Lépaulle, Mouillerou.
Célestin Nanteuil, J. Thierry, &c.

<----------->

Il y aura bientôt deux siècles que l'Opéra de Paris se maintient le temple de la féerie et des merveilles et n'a point de rivaux. Tout y offre un mérite d'art qu'on ne saurait contester et dont le souvenir s'éteint trop vite. Ce que j'ai fait pour les *Expositions de Peinture*, je vais le faire pour l'Opéra. Je vais en reproduire les splendides décorations, tableaux souvent admirables; les ravissants costumes dont il ne reste qu'un souvenir trop vague; les principales scènes des opéras et des ballets. Je joindrai à cette riche collection les portraits des artistes distingués dans la composition, le chant et la danse. L'*Album de l'Opéra*, magnifiquement édité, sera l'œuvre élégante par excellence.

Le texte, chronique faite au point de vue de l'homme du monde et de l'artiste, tantôt critique sérieuse, tantôt récit piquant, initiera le lecteur aux mille et un mystères du théâtre. Nous donnerons l'argument de la pièce sous une forme agréable; on aura lu une nouvelle et en même temps l'analyse de l'œuvre qu'on doit connaître avant de l'aller voir.

Art et fantaisie, histoires et anecdotes, curiosité sans scandale, études charmantes et pleines d'intérêt, puis surtout luxe très-grand de dessins, tel sera l'Album de l'Opéra. C'est une œuvre toute française.

<div style="text-align:right">CHALLAMEL.</div>

L'ALBUM DE L'OPÉRA est publié par livraisons; il en paraît une tous les mois. Chaque livraison contient 2 magnifiques dessins par les premiers artistes, et 4 pages de texte explicatif, format in-4°, imprimé avec luxe.

Prix de douze livraisons, épreuves noires, **15** fr.; épreuves coloriées ou imprimées à plusieurs teintes, **30** fr.
Chaque livraison prise séparément, en noir, **1** fr. **50**; coloriée **3** fr.

CHALLAMEL, ÉDITEUR, 4, RUE DE L'ABBAYE, AU PREMIER.

HAUTECŒUR-MARTINET, marchand d'Estampes, rue du Coq-St-Honoré, 13 et 15.
GIHAUT frères, marchands d'Estampes, boulevard des Italiens, 5.

Et chez tous les libraires et marchands d'estampes de la France et de l'étranger.

LOISIRS ARTISTIQUES

(Étrennes à la Jeunesse)

12 charmants Tableaux, par MM. Alès, Dubois, Gigoux, Gsell, Gudin, Gué, Jacquand, Lepoittevin, Loubon, le Comte Turpin de Crissé, & M^me Lescot ;

AVEC

JOLIES NOUVELLES ET NOTICES

PAR M. FRANÇOIS DE NEUVILLE.

In-4° — Prix broché, couverture imprimé or 8 fr.
— joliment cartonné 10 fr.
— relié avec plaque sur le plein 12 fr.

LES PLUS JOLIS TABLEAUX
DE

Téniers, Terburg, Metsu, Van Beist, Potter, A. Ostade,

LITHOGRAPHIÉS

PAR L. NOEL, DEVÉRIA, L. BOULANGER, MIDY, COLIN,

AVEC TEXTE EXPLICATIF.

In-4°, épreuves papier blanc, cartonné. 10 fr.
— papier de Chine 15 fr.

ALBUM COSMOPOLITE

CHOIX DE COLLECTION DE M. A. VATTEMARE

Composé de Sujets historiques, Paysages, Marines, Intérieurs, Costumes et Scènes de mœurs
(Fleurs, Médailles, Portraits, Manuscrits, Vitraux, etc.)

TOUS ORIGINAUX DESSINÉS PAR LES PRINCIPAUX ARTISTES DE L'EUROPE,

Angleterre, Autriche, Bavière, Belgique, Cassel,
Dusseldorf, France, Italie, Pays-Bas, Prusse, Russie, Saxe, Munich;

ACCOMPAGNÉ DE

TEXTES ET FAC-SIMILE D'AUTOGRAPHES

De Souverains, Princes, Princesses, Ministres, Savants, Poëtes, Artistes,

ET AUTRES PERSONNAGES DISTINGUES

SOIT DANS LES SCIENCES, LES ARTS, OU PAR LEUR HAUTE POSITION SOCIALE,
ETC., ETC.

GRAVÉ ET LITHOGRAPHIÉ

PAR LES PLUS HABILES ARTISTES.

Cet album, dédié aux artistes de tous les pays, se compose de plus de 200 sujets historiques et religieux, paysages, marines, etc., etc.

L'ouvrage complet, magnifique in-folio, prix 150 fr. papier blanc. 240 fr. papier de Chine.

LA FRANCE LITTÉRAIRE

POLITIQUE, SCIENCES, BEAUX-ARTS.

Sous la direction de M. CHALLAMEL.

Cette Revue paraît le 5 et le 20 de chaque mois; les livraisons de trois mois forment, réunies, un fort volume grand in-8 de 400 pages environ.

La France Littéraire donne en outre à ses abonnés, dans le courant de l'année, 48 *magnifiques gravures ou lithographies*.

Les onze volumes déjà publiés de la *France littéraire*. 100 fr.
(En souscrivant à l'année 1843, on acquiert le droit de ne payer cette collection de onze volumes que 50 fr.)

PRIX DE L'ABONNEMENT.

POUR PARIS.	DÉPARTEMENTS.	POUR L'ÉTRANGER.
Un an. 50 »	Un an. 58 »	Un an. 66 »
Six mois. 25 »	Six mois. 29 »	Six mois. 33 »

Œuvres complètes de maistre François Villon, poëte du 15me siècle, (livre fort curieux). Prix, 5 fr.

Coup d'œil sur les antiquités Skandinaves, par M. Pierre-Victor, orné de nombreuses vignettes sur bois. Prix, 3 fr. 50 c.

Sur d'anciennes constructions en bois sculpté de l'intérieur de la Norwège, par M. Pierre-Victor, avec 3 planches. Prix : 2 fr.

La simple portraicture du manoir Beauchesne, par M. Emile Deschamps, enrichie des blasons de moult poëtes français qui florissaient l'an de N. S. MDCCCXLI, et de deux vues du manoir par M. A. Dauzats. (Ouvrage tiré à 50 exemplaires seulement; chaque exemplaire est numéroté). Prix, 5 fr.

Études d'une maison sculptée en bois au XVIe siècle; à Lisieux, 9 planches dessinées d'après nature par Challamel, avec une notice historique. Pap. bl., 6 fr.; pap. de Chine, 8 fr.

COMPIÈGNE HISTORIQUE ET MONUMENTALE,

PAR LAMBERT DE BALLYHIER

Dessins de C. Pérint, professeur de dessin ; gravures sur bois de Rouget; lithographies d'Arnout; typographie de Jules Escuyer.

2 vol. gr. in-8, sur papier superfin satiné, ornés de dix-huit lithographies, un plan et une carte topographique des environs. Prix : 12 fr.

SOUS PRESSE :

UN ÉTÉ EN ESPAGNE,

PAR AUGUSTIN CHALLAMEL.

RELATION

DU VOYAGE D'HORACE VERNET EN ORIENT

PAR GOUPIL FESQUET

AVEC

VUES, COSTUMES, SCÈNES DE MŒURS, PORTRAITS,

Ouvrages
PUBLIÉS PAR M. ACHILLE JUBINAL,

Membre de la Société royale des Antiquaires de France, professeur à la Faculté des Lettres de Montpellier.

LES ANCIENNES TAPISSERIES HISTORIÉES DE FRANCE

Ou Collection des Monuments de ce genre, les plus remarquables qui nous soient restés du onzième au seizième siècle; *ouvrage qui a obtenu de l'Académie des Inscriptions une des trois médailles d'or décernées aux meilleurs travaux sur les Antiquités nationales.* Deuxième édition. — 2 vol. in-folio, format d'atlas, texte ill.

 Prix : en noir, pour 22 livraisons, à 15 fr. . . . 330 fr.
 Sur papier de Chine, à 40 fr. la liv. . . . 880 fr.
 Coloriées, à 70 fr. la livraison. 1,540 fr.

Les cent vingt-trois gravures sur cuivre qui composent ce beau livre retracent, entre autres monuments, la *tapisserie de Bayeux*, exécutée vers 1066, par la reine Mathilde, et représentant la conquête de l'Angleterre par les Normands ; — la tapisserie de Nancy, prise en 1477, par René de Lorraine, sur Charles le Téméraire ; — la tapisserie de Dijon, représentant le siége de cette ville, en 1513, par les Suisses ; — une magnifique tenture du XVe siècle, ayant appartenu à Bayard, et représentant les héros de l'Iliade en souliers à la poulaine ; — les tapisseries en soie, or et argent de l'abbaye de la Chaise-Dieu ; — la tapisserie de Valenciennes, représentant un tournoi ; — celles d'Haroué, des chasses au faucon ; — celles de Berne, les guerres de César en costume du moyen âge ; — celles de Beauvais, de Reims, du Louvre (1), etc. Dans ces magnifiques pages de laine, tout le moyen-âge s'est peint lui-même au naturel : architecture, costumes, meubles, armes, usages, dessins, couleur, physionomies, gestes, rien de ce qui caractérise nos pères ne manque à ces monuments originaux.

LA ARMÉRIA RÉAL

Ou Collection des principales pièces de la Galerie royale des armes anciennes de Madrid. 2 vol. in-folio, texte illustré, avec 83 planches lithographiées et gravées représentant les armes de toute l'Espagne célèbre, depuis le Cid jusqu'à Charles-Quint; l'ouvrage se termine par un Aperçu sur l'Histoire des armes depuis l'antiquité jusqu'au seizième siècle.

 Prix : en noir, pour 21 livraisons, à 5 fr. . . 105 fr.
 Sur papier de Chine, à 7 fr. 50 la liv. . 157 fr. 50 c.
 Coloriées, à 10 fr. la livraison. . . . 240 fr.
 (Non compris la reliure.)

NOUVEAU RECUEIL DE CONTES, FABLIAUX, ETC., pour faire suite aux collections publiées par Legrand d'Aussy, Barbazan et Méon. 2 volumes in-8°. — Prix : 16 fr. ; sur papier de Hollande, 40 fr.

NOTICE SUR LES ARMES DÉFENSIVES et spécialement sur celles qui ont été usitées en Espagne, depuis l'antiquité jusqu'au seizième siècle inclusivement, avec deux gravures, dont l'une reproduit les chiffres de quatre-vingt-dix-neuf armuriers espagnols.
 Prix : 3 fr. ; sur papier de Hollande, 6 fr.
 Cet ouvrage a été tiré à très-petit nombre.

RECHERCHES SUR L'USAGE ET L'ORIGINE DES TAPISSERIES A PERSONNAGES
Dites historiées, depuis l'antiquité jusqu'au seizième siècle inclusivement, in-8°, avec quatre gravures sur bois, représentant la tapisserie de Nancy.
 Prix : 5 fr.; sur papier de Hollande, 6 fr.

ET TOUS LES AUTRES OUVRAGES DE M. JUBINAL.

(1) Chacun des monuments compris dans les *Anciennes Tapisseries historiées* a été tiré séparément à *cent exemplaires*, qui se vendent en dehors de l'édition générale, au prix de, savoir : tapisserie de Bayeux, en noir, 70 fr., coloriée 290 fr. ; tapisserie de Nancy, en noir, 15 fr., coloriée 70 fr.; *id.* de Bayard et Dijon, réunies, en noir 15 fr., col. 70 fr. ; *id.* de Valenciennes, d'Haroué et de M. Dusommerard, réunies, en noir 15 fr., col. 70 fr.; *id.* de la Chaise-Dieu, 80 fr., col. 350 fr.; *id.* de Beauvais, 30 fr., col. 140 fr. ; *id.* d'Aix et d'Aulhac, en noir, 30 fr. col. 140 fr.; *id.* de Berne, en noir 30 fr., col. 140 fr.; *id.* de Reims, en noir, 30 fr., col. 140 fr. La reliure n'est pas comprise dans ces divers prix.

Imprimerie de Ducessois, 55, quai des Grands-Augustins.

LE PORTEFEUILLE
DU
COMTE DE FORBIN
contenant
SES TABLEAUX, DESSINS ET ESQUISSES
LES PLUS REMARQUABLES

PUBLIÉS PAR M. CHALLAMEL, ÉDITEUR.

Reproduire les œuvres de l'homme éminent, qui, pendant un quart de siècle, dirigea avec tant de goût et de zèle les musées de la France; mettre à la portée de l'admiration générale les créations d'un peintre habile, qui fut aussi un élégant écrivain, et qui sut associer son nom illustre déjà dans nos antiques annales, aux gloires militaires de l'empire et aux palmes de la littérature et des beaux-arts : tel est le but que M. Challamel se propose, en publiant *le Portefeuille de M. le comte de Forbin*, ancien directeur général des musées, et membre de l'Institut. M. Challamel se flatte de retracer fidèlement, dans cette précieuse collection, tout ce que l'imagination brillante et pourtant mélancolique de l'auteur a dicté à son riche pinceau; tout ce que ses yeux, si exercés à saisir et à représenter les beautés de la nature, lui ont offert de plus digne de curiosité dans le cours de ses longues pérégrinations en Orient, en Italie, en Espagne; enfin tout ce que ses nombreux portefeuilles de voyageur contenaient de plus pittoresque et de plus achevé.

M. le comte de Marcellus a réclamé pour lui l'honneur d'ajouter aux ouvrages de son beau-père, M. le comte de Forbin, un texte qui aidera à leur intelligence. On reconnaîtra avec plaisir, dans la description des grands paysages que M. de Marcellus a presque tous admirés lui-même, les images et le style auxquels les *Souvenirs de l'Orient*, et *la Sicile*, du même auteur, ont dû leur succès.

LE PORTEFEUILLE DU COMTE DE FORBIN contient 45 dessins importants, reproduits par nos premiers artistes, et 60 pages de texte in-4°. Un beau portrait du comte de Forbin, par M. Paulin Guérin est placé en tête de cet ouvrage. — Le prix est de **30** fr. papier blanc; **40** fr. papier de Chine.

M. Challamel offre au public les *Voyages* de M. le comte de Forbin, dont il a acquis les dernières éditions, et qui sont eux-mêmes un commentaire poétique des dessins.

Il vient de faire paraître les **ŒUVRES INÉDITES DU COMTE DE FORBIN**; et une réimpression du délicieux roman *Charles Barimore*. L'éditeur se félicite de pouvoir présenter ainsi aux littérateurs et aux artistes la réunion des œuvres de l'homme si distingué que M. de Chateaubriand a si bien apprécié dans ses Mélanges. « M. le comte de Forbin, dit-il, réunit le double mérite du peintre et de l'écrivain. « L'*Ut pictura poesis* semble avoir été dit pour lui. » (CHATEAUBRIAND, *Mélanges littéraires*, tome XXI, p. 371.)

SOUVENIRS DE LA SICILE, par le comte de Forbin. 1 beau vol. in-8, avec une gravure : *Ruine du théâtre de Taormine*. — Prix : 5 fr.

VOYAGE DANS LE LEVANT, par le même. 1 vol. in-8, avec un plan du Saint Sépulcre, à Jérusalem. — Prix : 5 fr.

Les Merveilles de la France, ou *Vade mecum du Petit Voyageur*; 1 vol. in-8, orné de quinze jolis dessins, broché.. 5 »
 Joliment cartonné, impression en or. 6 »
 Jolie demi-reliure avec plaque, tranche d'or. 8 «
 Richement relié en maroquin. 10 »

Historiettes, Contes et Fables de Fénélon, joli volume in-18, illustré de nombreuses vignettes sur bois dans le texte, et de douze grands sujets, par Th. Fragonard. Broché. 4 »
 Joliment cartonné, impression en or. 5 »
 Jolie demi-reliure avec plaque, tranche d'or. 7 »
 Richement relié en maroquin, idem. 9 »

Les Soirées du Dimanche, par M^{me} Eugénie Foa, in-12 orné de deux jolis dessins, par Géniole; broché. 2 »
 Cartonné. 2 50
 Joliment cartonné, impression en or. 3 »

La Bible des Enfants. Histoires morales et religieuses, tirées de l'Écriture Sainte, par Gustave Des Essarts. 2 vol. in-18, 22 gravures, culs de lampes, lettres ornées. Broché. 5 »
 Cartonné, impression en or. 6 »

Le Livre d'étrennes, joli volume grand in-8, illustré de dessins de MM. Robert Fleury, Victor Hugo, Marilhat, Roger de Beauvoir, Eug. Delacroix, Th. Fragonard, Challamel, etc., avec un texte, cart. 6 »

Jolis Contes vrais, par Claire Brunne, ornés de dessins par M. Ch. Bour. Charmant volume in-18, papier vélin satiné.—Prix broché. . . 1 50
 Joliment cartonné, impr. en or. 2 »
 Jolie demi-reliure. 3 »

Méthode nouvelle de Lecture-Écriture (illustrée d'un grand nombre de vignettes) à l'usage des enfants catholiques, par le docteur *Hanquez*, de Namur, et *Gillet-Damitte*, breveté pour l'instruction primaire élémentaire et supérieure. 1 joli vol., édition de luxe. Prix : br. « 75
 Joliment cartonné. 1 »
 Le même, édition ordinaire, cartonné » 50

Le portrait du R. P. F. D. Lacordaire, d'après Chassériau. Prix, 1 fr. papier blanc ; 1 fr. 25 c. papier de Chine.

ALBUM RUSSE

DÉDIÉ

A SA MAJESTÉ ALEXANDRA FÉODOROVNA

IMPÉRATRICE DE TOUTES LES RUSSIES

Choix de Dessins d'artistes Russes et d'autographes très-intéressants

EXTRAITS

DES COLLECTIONS DE M. ALEXANDRE VATTEMARE.

In-folio.—Prix, pap. blanc 20 fr. ; pap. Chine, 25 fr.

CHEZ CHALLAMEL, ÉDITEUR, 4, RUE DE L'ABBAYE, AU PREMIER.
Et chez tous les Libraires et marchands d'estampes de la France et de l'étranger.

Imprimerie de Ducessois, 55, quai des Augustins.

ALBUM

DU

SALON DE 1843.

OUVRAGES PUBLIÉS PAR M. CHALLAMEL.

Album du Salon de 1842. Collection des principaux ouvrages exposés au Louvre, reproduits par les premiers artistes, texte par M. Wilhelm Ténint. Papier blanc . 24 fr.
Papier de Chine. 32

Album du Salon de 1841. Collection de dessins, et texte par le même. Pap. blanc. 24
Papier de Chine. 32

Album du Salon de 1840. Collection de dessins, et texte par M. Augustin Challamel, préface par le baron Taylor. Papier blanc. . 24
Papier de Chine. 32

Le Portefeuille du comte de Forbin, contenant ses tableaux, dessins et esquisses les plus remarquables, avec un texte par M. le comte de Marcellus, un magnifique volume in-4°. Papier blanc. . 30
Papier de Chine. 40

Peintres primitifs. Collection de tableaux rapportée d'Italie par M. le chevalier Artaud de Montor, de l'Institut; reproduite sous la direction de M. Challamel. (Cet ouvrage contient plus de cent sujets en soixante planches). . . Papier blanc. . 60
Papier de Chine. 75

Histoire-Musée de la République française, avec estampes, costumes, caricatures, portraits et autographes du temps. 2 vol. grand in-8, par M. Augustin Challamel. (100 scènes historiques ou de mœurs, caricatures; 60 fac simile imprimés à part, et 280 gravures sur bois imprimées dans le texte) Prix : 25

Album cosmopolite. Choix des collections de M. A. Vattemare, d'après les dessins des principaux artistes de l'Europe. (Cet Album, dédié aux artistes de tous les pays, se compose de plus de deux cents sujets historiques, religieux, paysages, marines, etc.) Magnifique volume in-folio. Papier blanc. . 150
Papier de Chine. 240

Imprimerie Ducessois, 55, quai des Augustins.

ALBUM
DU
SALON DE 1843

COLLECTION

DES PRINCIPAUX OUVRAGES EXPOSÉS AU LOUVRE

REPRODUITS

PAR LES PEINTRES EUX-MÊMES
OU SOUS LEUR DIRECTION

PAR

MM Alophe, Baron, Bayot, Bour, Eug. Cicéri, Dauzats, Français, Jorel, Lemoine,
Loire, Marvy, Mouilleron, Victor Petit, Sabatier, W. Wyld.

TEXTE

PAR WILHELM TÉNINT.

PUBLIÉ PAR M. CHALLAMEL.

PARIS
CHALLAMEL, ÉDITEUR, 4, RUE DE L'ABBAYE,
FAUBOURG SAINT-GERMAIN.

1843

INTRODUCTION.

Il est de grands artistes, — nous ne les nommerons pas, et ce serait d'ailleurs un soin inutile, — qui paraissent avoir pris le parti fort dédaigneux de ne plus exposer que chez eux, en famille, pour leurs amis et connaissances.

Avant d'assister à la grande bataille qui va se livrer, avant de nous adresser à ceux qui luttent, franchement et à découvert, se tenant de pied ferme pendant deux mois sous le feu des critiques intelligentes ou non, des rancunes et des lazzis d'atelier, au milieu des mille rumeurs de la foule, rumeurs incohérentes, absurdes, si l'on en écoute les détails, mais d'où pourtant s'élève une voix sage et harmonieuse, celle du bon sens public, avant de juger ceux qui combattent, un mot à ces généraux hautains qui, retirés dans leur tente, n'ambitionnent plus que la gloire à domicile.

De deux choses l'une : ou ils ne croient pas à l'art, et en font matière à spéculation, ou ils ont foi dans cet art divin. La première hypothèse, nous la repoussons hautement pour eux. Donc ils croient à l'art, c'est-à-dire à l'art vu d'une certaine façon, dans un sentiment qui leur est particulier et qu'ils croient le meilleur, au travers enfin de leur propre individualité. Qui n'est pas dans leur voie suit une fausse route; qui ne voit pas comme eux est aveugle. Or, d'où vient qu'ils se tiennent à l'écart et qu'ils laissent dans l'ombre les vérités qu'ils ont pour mission de faire

apparaître éclatantes? D'où vient qu'ils n'obéissent plus à ce besoin, à cette loi commune, qui veulent qu'en ce monde tout ce qui sait quelque chose le proclame hautement, et que tout ce qui contient un parfum l'épande, et que tout ce qui brille rayonne? Eh quoi! vous comprenez l'art avec grandeur, il vous a été révélé, et vous consentez à garder le silence, à laisser régner en paix les mauvaises doctrines et se pavaner, dans leurs oripeaux cousus de paillettes, d'insolentes médiocrités. Qui vous retient? qui vous fait peur?

Oh! sans doute, la critique est quelquefois injuste; trop souvent elle ne sait que blesser les grands talents; oh! sans doute, la foule n'est pas toujours intelligente; il lui arrive de se laisser prendre aux superficies scintillantes et de passer distraite près des tableaux devant lesquels il faudrait s'arrêter et penser.

Mais si la critique est hostile, il y a un beau rôle, c'est de la vaincre; mais si la foule est un juge inhabile et léger, il y a un rôle plus noble encore, c'est de l'éclairer.

Si j'étais un de ces grands artistes, je craindrais fort qu'on ne vînt à dire : Il a recherché ce qu'il fallait de gloire pour se faire une fortune, il a voulu assez de popularité pour que les commandes annuelles pussent s'épanouir à point nommé dans son existence ; puis, une fois le but atteint, il s'est arrêté à mi-chemin de la montagne qu'il gravissait; il s'y est bâti un abri clos et paisible, protégé contre la tempête, hors de toute atteinte et de toute escalade, et là, au lieu de continuer laborieusement son œuvre, il s'est endormi dans une infertile sérénité. Mais ce que je redouterais bien davantage encore et par dessus tout, — c'est le ridicule.

En effet, il ne faut pas se dissimuler qu'il y a quelque chose de bien naïf dans ces expositions en petit comité où se pressent quelques élus.

A coup sûr ce n'est pas dans le but modeste de solliciter les avis et les critiques que l'on convie à la contemplation de l'œuvre nouvelle tous les élèves et amis. Il n'est pas à présumer qu'on ait le moins du monde l'intention de s'éclairer sur les défauts qu'on peut avoir. Comme vous le devinez sans peine, ce ne sont, en face du maître de la maison, qu'exclamations béates, yeux émerveillés, bouches mielleuses, élancements et ravissements et éloges sur toutes les gammes. C'est admirable! c'est divin! Quelle couleur! Quel dessin! rien n'y manque! et voyez comme est le monde. Il est de ces esprits mal faits qui prétendent que toutes

ces admirations ont une médiocre valeur ; qui osent croire que, dans notre siècle éminemment civilisé, il ne se trouvera pas quelqu'un d'assez indépendant et d'assez hardi pour seulement se hasarder, devant un artiste d'ailleurs digne d'égard, à hocher la tête d'un air peu enthousiasmé, et à plus forte raison, pour se permettre de relever tout haut les défauts qu'il peut trouver dans le chef-d'œuvre exposé, — et quel est le chef-d'œuvre qui n'a pas de défaut ? Enfin, les gens peu bienveillants et disposés à rire peuvent trouver qu'il est puéril de rechercher cette bénigne publicité, cette publicité tout velours et où pas un bout de griffe ne doit percer, que ce n'est là qu'une satisfaction d'amour-propre, sans profit pour le peintre, sans franchise, sans enseignement.

Au point de vue sérieux, les artistes dont nous parlons manquent à l'art, au public et à eux-mêmes : à l'art qu'ils ne professent pas, au public qu'ils n'éclairent pas, à eux-mêmes enfin, à leur propre gloire. Il ne faut pas se le dissimuler, la vie humaine ne va point sans luttes ; la vie, c'est l'activité ; l'activité, c'est la marche ; la marche, c'est l'obstacle qu'on doit surmonter, et qui, passé, se représente sous une autre forme. La douce quiétude qu'ils recherchent, elle n'est acquise qu'à ceux qui sont morts et qu'on ne discute plus ; nous nous trompons, ceux qui vivent peuvent jouir de cette quiétude, mais à une seule condition, celle d'être profondément oubliés, comme messieurs tels et tels, dont les noms se trouveront bien sous notre plume tout à l'heure, et qui font des batailles immenses, des grands personnages pâles sur des fonds gris et des paysages déteints ; des artistes dont les noms sont petits et les tableaux géants, et pour qui chaque nouvelle couche de couleur qu'ils déposent sur une toile, est une couche d'oubli dont ils couvrent leurs noms.

Oh ! l'art veut plus de courage que cela. C'est une croyance qu'il faut professer partout et à tout propos. Pour celui qui le comprend, point de repos, point de loisirs ! Les rires et les petites critiques sont des flèches qui s'émoussent bien vite sur une conviction vraie. Ceux-ci vous sont hostiles, et vous leur laissez le champ libre ! ceux-là se trompent, et vous ne les tirez pas d'erreur ! Singulière indifférence que la vôtre !

Et voyez ! cette indifférence, vous la portez dans tout. Que dit-on tout bas ? que des artistes de talent, des peintres connus, aimés, ont vu, cette année, leurs tableaux refusés par le jury. Qu'ils se soient trompés, trompés au point de ne pouvoir être admis, ce n'est rien moins que probable ; mais encore, quand cela serait, admettons qu'un mauvais souffle ait passé sur eux, qu'ils soient devenus tout à coup inhabiles, des

hommes comme ceux qu'on nomme ne sont justiciables que du public! Aussi ajoute-t-on que vous vous indignez de ces proscriptions. Vous vous en indignez, à la bonne heure! mais vous êtes membres de ce jury, et, par le fait, vous refusez d'en faire partie; vous êtes juges, et vous vous récusez. A qui la faute! serait-ce que vous craignez d'être du parti de la minorité? mais, en ce cas, donner votre voix serait encore un devoir; il est des minorités glorieuses, sachez-le bien, il est des minorités qui font peur aux majorités!

Quoi qu'il en soit, l'exposition promet d'être éclatante. Revenons à nos combattants. Quel est ce bruit, cette vague rumeur qui s'élève, qui circule, suivie d'une immense ondulation? Cette rumeur, c'est deux mille espoirs qui éclatent, deux mille têtes qui se dressent, deux mille acclamations qui se mêlent. Cette ondulation, c'est la foule qui s'ébranle, qui se presse, une marée qui bat les murailles du Louvre et va escalader les marches; — les portes du Salon viennent de s'ouvrir.

SALON DE 1843.

LÉON COGNIET, ROBERT FLEURY, PAPETY, ADOLPHE LELEUX.

Dans une première visite au salon, l'âme passe par mille impressions diverses. Sur les deux murailles, qui sont comme deux rives au milieu desquelles vogue l'imagination, ce ne sont pas seulement les paysages les plus opposés qui se succèdent, les cèdres dont les noirs rameaux se mêlent, planes et lourds, au frissonnant feuillage des peupliers, les cieux orangés de l'Orient, voilés plus loin par des nuées brumeuses, les sables brûlants au bord desquels s'étendent de vertes prairies pleines de perles et de fleurs, mais c'est aussi une mêlée inouïe de toutes les émotions morales, ici la prière, plus loin l'amour, là-bas la terreur, et puis après, le rire. Or, dans ce coup d'œil rapide que je jetai sur l'exposition de cette année, il se trouva, parmi tous ces sentiments qui vont s'effaçant l'un l'autre, une émotion vraie, qui tout d'abord m'alla jusqu'au cœur; il fallut bien l'oublier un moment, mais elle revint peu à peu, elle remonta pour ainsi dire à la surface de mon âme, à travers le flot de choses nouvelles qui l'emplissaient; cette émotion, je l'avais ressentie en face du tableau de Léon Cogniet le *Tintoret et sa fille*. C'est qu'il s'agit non pas de détails peints avec esprit et coquetterie, mais d'une douleur qui sollicite la sympathie, mais d'une pensée qui vous appelle et vous émeut. L'habileté du peintre, on n'y songe même pas d'abord, son œuvre a été faite avec le cœur, le pinceau a obéi seu-

lement. Sur un lit est étendue une jeune fille, le corps raidi, les bras abandonnés, les yeux clos, la bouche entr'ouverte comme pour un sourire; au pied du lit est un chevalet; près de cette couche se tient le Tintoret qui vient de reproduire l'image de Marie, sa fille, morte à trente ans! Une lampe, cachée par une draperie, éclaire à vif un rideau rouge qui règne sur le fond, et jette sur toute la scène comme des reflets sanglants, si bien que le corps glacé de cette jeune fille semble s'être ranimé sous des teintes rosées. Ce n'est pas la mort encore, et ce n'est plus la vie. Si le jour eût donné peut-être à ce tableau une réalité plus poignante, il n'eût rien ajouté à la réalité de la douleur paternelle qui est sublime. Ce ne sont pas des sanglots et des pleurs; le front est creusé, il est vrai d'une façon terrible, les paupières et le dessous des yeux sont gonflés par les larmes, mais le désespoir du vieillard est contenu, morne et grave, sur le visage; c'est dans le regard qu'il éclate, et le regard est profond, habité par l'âme. On trouvera peut-être que les carnations de la jeune fille ont l'opacité et la dureté de la pierre, que la lumière, en certains endroits, éteint trop la couleur, mais ce tableau n'en restera pas moins une des œuvres les plus hautes de l'école moderne, une de ces œuvres si grandement senties, que sous le masque immobile du visage se trouve une âme qui vit et qui pense. M. Léon Cogniet, qui n'a pas exposé depuis longtemps, se présente cette année avec un salon complet. Notre dette d'éloges n'est pas complètement acquittée; aux batailles et aux portraits sont fixées les autres échéances.

Du Tintoret remontons à son maître, celui que le sénat de Venise nomma le premier peintre de la république, le Titien. On prétend qu'un jour à Bologne, surpris par l'arrivée de Charles-Quint, il laissa tomber son pinceau, que l'empereur ramassa et lui rendit en disant: *Le Titien mérite bien d'être servi par César.* M. Robert Fleury a reproduit cet épisode, c'est dire qu'il l'a fait avec un très-grand talent. Cependant une telle marque de déférence de la part d'un empereur était bien faite pour exciter quelque surprise parmi les spectateurs, et nous ne trouvons chez eux qu'un regard froid, pour ainsi dire indifférent. Chacun des personnages pose à part. L'un d'eux, l'Arétin, dont la tête est d'ailleurs magnifique de passion, qui étincelle sous l'austérité, l'Arétin n'est peut-être pas en scène; il regarde dans le vague. Le sujet, peu saisissant par lui-même, souffre du calme ou de la distraction des acteurs. Toutefois la pose du Charles-Quint est pleine de naturel et de grâce, et la tête du Titien d'une grande vérité historique, et qui mieux est artistique. On admire, dans

ce tableau, des détails traités avec une exquise finesse, détails où le pinceau devient un ciseau pour la sculpture, une navette pour les tissus, et que M. Robert Fleury a jetés avec une prodigalité de grand seigneur dans son charmant tableau *John Elwes*. Ce John Elwes était une des organisations les plus dramatiques qu'on pût trouver; il était avare et joueur; — c'est être à la fois gouffre et volcan. Il est là, sur un carreau froid, avec ses vêtements de velours rouge usé, râpé, miroitant, avec sa bouche ardemment comprimée, ses yeux injectés de sang et qui interrogent le vide, il est là agenouillé devant un immense coffre. Autour de lui mille richesses, un tableau de fleurs, — tableau de prix vraiment, — des vases du Japon, puis quelques objets rappelant le riche seigneur et les anciennes passions; des cors de chasse, un fusil, une carnassière; enfin auprès de lui, un chien de chasse, dont les côtes dessinent leur rigoureuse anatomie. Il y a dans ce tableau quelque chose qui choque; c'est, au fond, une porte ouverte! De plus, par une fatale coïncidence de lignes, l'avare agenouillé s'y trouve encadré, et, au premier aspect, semble en sortir et avoir encore quelques marches à monter.

L'œuvre excellente de M. Robert Fleury, c'est, selon nous, *une Femme sortant du bain;* elle est assise toute nue, les cheveux en bandeaux et délissés par l'humidité, ses yeux noirs amollis par un peu de langueur; autour d'elle, c'est une profusion des étoffes les plus riches et les plus éclatantes, et sa beauté, loin d'en être écrasée, rayonne encore sur ce fond audacieux avec bonheur. On ne peut voir des carnations plus chaudes, plus fermes, plus virginales; c'est le nu dans toute la chasteté antique. Les bras surtout sont d'une fermeté et d'une rondeur admirables! il n'y a là aucune de ces réticences, ni aucun de ces airs alarmés qui provoquent les regards, qui agacent les pensées; la baigneuse est voilée par sa propre pudeur et le naïf talent du peintre. Jamais à un dessin plus pur M. Robert Fleury n'a joint une couleur plus ferme et plus franche, et nous le répétons, c'est quelque chose d'inouï que la simple beauté de cette jeune fille, à la peau moite et dorée de tons ardents, puisse prévaloir contre l'éclat somptueux et les chatoiements des tapisseries et des satins dont elle est entourée.

Beaucoup de gens semblent dire, vive en tout la médiocrité! Ils acceptent des œuvres sans portée, sans intelligence, où il semble qu'il n'y ait pas de défauts, parce qu'il n'y a pas de qualités, qu'il n'y ait pas d'ombres, parce qu'il n'y a pas de soleil, des œuvres qui sont comme ces ciels brumeux où il n'y a ni nuages, ni rayons, mais de la brume seule-

ment, une brume épaisse et uniforme ; et toute œuvre supérieure, qui, au lieu de cette inerte monotonie, laisse percer à côté de beautés réelles, des fautes naïves est impitoyablement lapidée pour ces quelques erreurs si faciles à pardonner.

C'est ce qui arrive au tableau de M. Papety : *Un Rêve de bonheur.* Certes, parmi les artistes de l'école moderne, il en est peu, nous osons le dire, qui après avoir trouvé une pensée aussi belle eussent su la rendre dans une composition aussi grandiose et d'aussi haute conception. Il y a donc dans le *Rêve de bonheur* une pensée, une pensée heureuse, féconde, et ce n'est pas en art quelque chose de si commun qu'une pensée, qu'on puisse n'en pas tenir compte. Ce tableau n'est pas une allégorie, Dieu merci ! car l'allégorie a vu de si mauvais jours sous l'Empire, que, comme tous les malheureux, sa misère a été suivie de mépris. Ce tableau est un poëme. Sur une pelouse, un peu trop somptueusement fleurie de paquerettes, de liserons et de coquelicots, sont assis ou couchés divers groupes dont chacun a trouvé le bonheur. A droite, près d'un chêne, ce sont les joies de la famille, les joies les plus réelles de ce monde. Aussi le peintre les a-t-il reproduites à plusieurs fois et mêlées à toutes les autres joies. Ici une jeune fille qui étudie, plus loin debout une autre jeune fille tenant une harpe. Sur le premier plan des enfants qui jouent. A gauche, près d'une statue dont le piédestal est tacheté d'ombres, deux jeunes hommes agitant des coupes ; près des buveurs, une jeune femme voluptueusement endormie sur les genoux de son amant ; puis une mère qui joue avec son enfant, puis une jeune fille qui se coiffe avec des fleurs. Dans le fond, l'océan et le ciel. Enfin, plongés dans l'ombre aux deux extrémités de cet eldorado, d'un côté, deux amoureux ; de l'autre, une jeune fille voilée, l'ange des tombeaux. Il y a dans cette œuvre de M. Papety de grands défauts que nous ne voulons pas taire. Si les nus sont presque toujours dessinés avec une grande pureté, les carnations sont d'une chaleur monotone, et les draperies s'arrangent plutôt à la fantaisie de l'artiste qu'aux mouvements de ceux qui les portent. Les personnages sont frappés d'une lumière immodérée, et par un aussi grand soleil, on se prend à rêver ce bonheur qui est l'ombre. Par suite, il y a abus de tons éclatants. Le fond n'a pas de profondeur, les arbres point d'épaisseur, et le ciel tombe. Nous n'insisterons pas sur quelques détails, comme les deux colombes se becquetant dans les feuillages et le bateau à vapeur s'enfuyant à l'horizon, détails puérils qui feraient puérile notre critique.

M. Papety est coloriste; cependant son coloris vrai et puissant peut tomber dans la convention. Il n'en est pas là, mais ses ennemis sauraient l'y conduire par des éloges sans restriction; les éloges! feux follets perfides qui brillent et qui égarent. En dépit de ces quelques taches, son tableau est une œuvre hardie, d'un grand souffle, vigoureuse de dessin et de couleur, belle manifestation d'une grande pensée; encore quelques années pour que viennent la parfaite expérience et l'harmonie.

— On pourrait croire que l'auteur de la *Korolle* et du *Paralytique* n'était qu'un de ces artistes puissamment inspirés par l'amour du pays (en supposant que la Bretagne soit son pays, et comment ne pas le croire? il l'a si bien peinte!), poëte seulement, disons-nous, de cette poésie toute jeunesse et fleurs, qu'éveille le souvenir de la patrie, et le souvenir de la Bretagne plus que tout autre; M. Adolphe Leleux avait toute la naïveté de la vieille Armorique, et toute son originalité; il était Breton; n'était-il que Breton? Non, la poésie n'était pas seulement pour lui une fleur sauvage de cette rude Bretagne; elle était dans son cœur; il l'a transportée toute fraîche et toute parfumée avec lui, et cette année, sous ce titre : *Chansons à la porte d'une Posada*, il nous a donné un excellent tableau. C'est une porte à cintre un peu ogivé; l'auvent se festonne de vagabondes branches de vigne, dont un soleil perpendiculaire allonge sur la muraille étincelante les ombres bizarrement trouées de lumière. Sur les marches de la Posada sont groupés de pauvres réfugiés espagnols, avec leur costume humble à la fois et étincelant. Ils chantent au soleil, et en s'accompagnant de leurs guitares, une chanson du pays. Ce groupe est admirablement disposé et éclairé; il y a dans les têtes une mélancolie et une originalité charmantes; ce tableau est lumineux, éblouissant, mais il n'est pas chaud. Nous doutons qu'un tel soleil, qui nous paraît un soleil d'avril, puisse jamais donner des tons de brique à ces visages, et mettre dans cette vigne des feuilles de bronze; ce soleil, à vrai dire, n'est pas aussi blanc que celui de la Korolle, mais de la Bretagne le peintre nous a conduit au bas des Pyrénées; il faut s'en souvenir. A part cette pâleur de la lumière, rien de coquet, de poétique, de brillant comme le tableau *Chansons à la porte d'une Posada;* la jeune fille à la guitare, à qui l'ombre fait comme un demi-masque au travers duquel brillent ses yeux noirs; celle au tambour de basque, si naïvement assise, ont beaucoup de caractère. Les échappées de feuillage, qu'on aperçoit au fond de la *Posada*, sont un peu crûment massées. Somme toute, ce tableau de M. Adolphe Leleux est pour cet artiste la

prise de possession définitive d'une réputation haut placée, d'un de ces sommets que le soleil *dore*.

MEISSONIER, ISABEY.

Comme on est bien chez soi dans les intérieurs de M. Meissonier ! Tout y a un aspect de réalité qui plait et tranquillise. Rien ne choque comme dans certains autres intérieurs, où tantôt les murailles manquent de solidité, —chose très-inquiétante,— tantôt l'espace fait défaut, tantôt quelque détail à peine ébauché vous met l'esprit à la torture; chez lui, au contraire, tout est d'une fine et exquise précision, le jour est bien gradué, la chambre close, tout s'y voit de ce qu'on doit y voir; aucune ligne ne s'y trouve, sous prétexte de manière large, abandonnée au caprice et au hasard; c'est une charmante minutie où le travail finit par disparaître et laisser place à une véritable largeur, qui n'est autre chose que l'harmonie. *Un peintre dans son atelier*, tel est le sujet choisi par M. Meissonier, qui nous transporte au dix-huitième siècle, époque que nul ne sait mieux faire revivre que lui. Au fond, dans l'ombre, des tableaux appendus aux murailles, un paravent déployé, puis le peintre assis devant son chevalet et travaillant; auprès de lui, deux visiteurs : l'un, quelque financier en habit rose, s'ennuyant avec un sérieux très-digne; l'autre, un bel esprit, sans doute, assis les jambes croisées, la main appuyée sur sa canne, la tête renversée en arrière, et clignant de l'œil comme doit le faire tout fin connaisseur. J'ignore si celui-là s'ennuie, mais je sais que tous deux doivent fort ennuyer le pauvre artiste. Les extrémités des personnages, les pieds et les mains, sont un peu exagérées : chez celui que nous avons nommé le bel esprit, la jambe qui est posée sur le plancher est plus forte que celle qui, s'appuyant sur le genou, doit au contraire se développer avec de grands avantages, ressource bien connue alors de tous les damerets un peu maigres; mais le modelé des têtes est d'une finesse ravissante et d'une étonnante fermeté. Sans fatigue pour les yeux, et avec une merveilleuse puissance de concentration, le peintre reproduit tous les détails caractéristiques : les méplats du front, les rides du visage, les fines articulations des doigts, c'est bien un monde vu par le petit bout de la lorgnette, aussi ce petit tableau, qu'on couvrirait presque avec la main, et les deux charmants portraits en pied exposés par le même artiste, valent-ils mieux, pour sa gloire, que vingt grandes batailles gagnées, en peinture,

s'entend, et autant de martyres couronnés de palmes et d'anges bouffis.

— Il y a en art ceux qui voient et ceux qui ne voient pas. Pour les uns, la mer est grise et monotone comme une muraille de nos villes, ou bleue comme un toit d'ardoise, et ils la reproduiront tout simplement grise ou bleue, et par-dessus tout monotone; pour d'autres, quelques échappées de l'azur du ciel, ou la verdure des côtes, ou quelque nuage rosé teignent cette vaste étendue grisâtre de mille reflets mobiles, presque insaisissables. Aussi, pour certaines personnes, le pinceau d'Isabey est-il trop chatoyant, trop féerique. C'est pour ces qualités précisément que nous l'aimons. Il sait surtout reproduire avec un charme inouï nos ciels nuageux et nos vues brumeuses. Voyez-vous au fond de ce port, à demi voilés par le brouillard, ces clochers et ces mâts, frêles aiguilles, qui traversent ce voile épais; c'est Boulogne-sur-Mer. A droite, s'aventure au milieu de la mer une longue jetée que couronne un phare d'une blancheur éblouissante, posé sur un sombre édifice de charpentes brunes; à gauche fuit la ligne molle des collines, où le soleil fait jaillir de chaudes aspérités. Dans le ciel courent de vagabondes nuées, emportées, déchirées par le vent; le flot verdâtre de la mer se teint d'azur. Un bateau à vapeur, jetant au vent son noir panache de fumée, rentre au port, ainsi qu'une barque de pêcheurs remplie de tonnes et de poissons. La pose de ces pêcheurs est pleine de grâce et d'abandon; tout le tableau est d'un coloris admirable; on se sent pour ainsi dire frappé au visage par la brise humide et salée de la mer; les flots sont très transparents et très bouleversés; M. Isabey nous a déjà donné Marseille et Dieppe, voici Boulogne; heureusement que la France a une vaste étendue de côtes.

VINCHON, ABEL DE PUJOL, VICTOR ROBERT, LARIVIÈRE.

Il est certaines critiques que l'on fait pour la partie du public facile à tromper, et qui passe, effleurant les œuvres du regard, critiques sur lesquelles on insiste peu, et qu'on n'adresse pas aux artistes eux-mêmes. En effet, à quoi bon? Croyez-vous que doucement clos dans leurs faciles habitudes, éclairés d'un rayon de popularité, ils vont se prendre d'une folle ardeur de jeunesse, et tenter d'escalader quelques-unes de ces aspérités de l'art qu'ils ont jusqu'alors si aveuglément côtoyés? Non, sans doute; ils ont leur horizon, leur astre artistique, ils en sont contents, ils n'en veulent point d'autre. Ceci est une observation générale dont le lecteur fera l'application à sa fantaisie.

Achille de Harlay, qui fut premier président du parlement après la mort de Christophe de Thou, répondit, le lendemain de la journée des barricades, au duc de Guise qui venait le solliciter de se joindre à lui pour rétablir l'ordre dans Paris : « Monsieur, quand la majesté du prince est violée, le magistrat n'a plus d'autorité. Au reste, mon âme est à Dieu, mon cœur à mon roi, et mon corps est entre les mains des méchants. Qu'on en fasse ce qu'on voudra. » Par parenthèse, on le mit à la Bastille. Ce sujet a été traité par MM. Vinchon et Abel de Pujol. Le tableau de M. Abel de Pujol est froid, mais en revanche celui de M. Vinchon est glacial. Chez le premier se glissent quelques rayons de soleil qui vous laissent tout transis, mais chez le second il fait à peine jour. Par un singulier hasard, M. Vinchon a vêtu son Achille de Harlay d'une simple robe de soie noire, tandis que M. de Pujol a couvert le sien de velours et de fourrure. Chez les deux peintres, les arbres, le sable, la pierre, les vêtements, tout est peint de la même façon. Cependant, M. Abel de Pujol est supérieur. Dans son tableau, la pose du premier président a de la dignité ; le groupe des ligueurs ne manque pas de mouvement; la tête du duc de Guise est bien comprise, et les personnages pourraient vivre s'il ne leur manquait l'air, l'espace et le soleil. Pour son *Épreuve à l'eau bouillante,* M. Abel de Pujol a le grand tort de n'avoir pas de concurrent qui le rehausse un peu. Débarrassé de la couleur, ce peintre est plus à l'aise, et ses qualités de composition, de dessin et de modèle se font mieux apprécier, comme dans sa grisaille *les Danaïdes*.

— Que M. Victor Robert eût fait une belle pièce de vers avec son tableau *Néron chantant pendant l'incendie de Rome,* c'est possible ; il avait l'idée poétique, mais cette belle idée est venue au monde dans une forme contrefaite. C'était sans doute un beau contraste ; là bas, la ville en flammes ; ici, l'orgie, les femmes à demi nues, la volupté et l'ivresse, contraste bien saisi par l'artiste, et nous louerons volontiers son imagination, mais nous ne saurions, en toute justice, aller plus loin; l'exécution fait défaut. La tête de Néron n'appartient pas à ses épaules ; le reflet de l'incendie, qui frappe le groupe des courtisanes, est plus vif que l'incendie lui-même, puis il tombe là, on ne sait d'où, sans éclairer deux femmes qui sont sur son passage, puis il ne touche pas même à certaines étoffes qui restent opiniâtrément vertes ou de toute autre couleur, en dépit de ces lueurs rougeâtres. Les raccourcis, entre autres la jambe de la femme qui tient une grappe de raisin, n'existent pas. Le modelé des chairs est mou et peu anatomique. Enfin, nous attendons M. Victor Ro-

bert à une autre œuvre; nous n'abandonnons pas ainsi les hommes de pensée.

— Y a-t-il une différence entre les climats méridionaux et nos climats du Nord? M. Larivière ne paraît pas le croire. Il nous représente la *Levée du siége de Malte* (1565) de façon vraiment à ne pas blesser nos délicates paupières. Malte est sur le point d'être emportée par les Turcs, sous les ordres de Soliman II; Jean Parisot de la Valette, grand-maître, est supplié par tous les grand'-croix de l'ordre de cesser une résistance insensée. « Non, s'écrie-t-il; c'est ici qu'il faut que nous mourions tous ensemble, ou que nous chassions l'ennemi. « Un arrangement savant, mais un peu théâtral, quelques figures vigoureusement accentuées, un dessin correct, un coloris harmonieux dans sa pâleur, de beaux épisodes au premier plan, voilà le tableau de M. Larivière.

KOEKKOEK, ED. BERTIN, VANDERBURCH, GERNON.

Il y a en ce moment deux partis, ou, si vous aimez mieux, deux écoles en paysage; l'une qui procède par *empâtements*, l'autre par *glacis* et *touches*. A la première surtout les pays brûlés par le soleil, les arbres rôtis, les cieux fulgurents, les chemins où les cailloux étincellent, les mares dormantes et qui prennent à l'ombre les tons rougeâtres et violacés des vieilles vitres; à la seconde particulièrement les forêts sombres et fraiches, les pelouses fleuries, les cascades soulevant une poussière humide, les calices pâles, qui s'épanouissent près des eaux; chez ceux-ci, peut-être, l'effet du paysage est moins saisissant, mais si vous voulez vous approcher, vous pourrez compter les feuilles des marguerites et les tiges de jonc; en face des autres tableaux, restez toujours à distance, car si vous faites un pas, tout disparaît comme par prestige, et vous n'avez plus devant les yeux que des amas d'une sorte de mastic où toutes les lignes s'évanouissent. Vient une troisième école, c'est celle des paysagistes qui recherchent le style, et à qui nous reprocherons de faire souvent la nature trop grande et trop sévère. La nature sait être sublime avec mille détails souriants; elle n'a pas d'abime, si profond qu'il soit, au bord duquel elle ne jette quelque folle fleurette tout heureuse et toute frémissante à la brise; elle est, comme les hommes de génie, toujours enfant.

On comprendra donc qu'en dehors des écoles il existe pour nous un idéal auquel nous comparons toutes les œuvres sans trop nous préoccu-

per des moyens; que ce n'est pas là de l'éclectisme, puisqu'au contraire c'est une foi, et que l'impartialité en découle naturellement, — impartialité humaine, d'ailleurs, non exempte d'erreurs.

M. Koekkoek est un artiste amoureux de la nature, qui l'a étudiée avec bonheur, et dont le tableau, l'*Intérieur d'un bois*, est une œuvre des plus remarquables. Sur le premier plan se précipite un ruisseau torrentueux qu'irritent çà et là des roches moussues. Puis, au pied de chênes vigoureux, s'étale mollement une clairière à l'herbe rase et drue, où paissent des vaches. Plus loin, les échappées d'un bois et une chaumière. L'artiste s'est épris d'abord de son paysage, puis de toutes les fleurs une à une, puis de ces larges feuilles aquatiques où un soyeux duvet jette des reflets bleus, puis de ce velours qui couvre les roches, puis de cette prairie fine et moite où les vaches doivent être si heureuses de brouter. Eh bien! ce merveilleux fini n'ôte rien à la largeur de l'ensemble; seulement, les fonds sont trop effacés et manquent de solidité, le ciel est un peu *porcelaine*, et l'illusion, qui se promène avec délices dans toute la partie réelle de ce paysage, s'échappe et fuit par le fond. Mais disons-le, M. Koekkoek est un des peintres très-rares qui ont su achever avec délice mille détails gracieux et futiles, et conserver à leur tableau la cohésion d'effet et l'unité.

— Rien de chaud et de magnifiquement calme comme le paysage de M. Édouard Bertin, *Souvenir des environs de Sorrente;* un berger assis sur l'herbe, quelques chèvres vagabondes, éparses çà et là, une enceinte de rochers luisants dans l'ombre; dans le fond, la courbe gracieuse d'un golfe, les falaises fauves, la mer azurée, un ciel limpide portant à l'horizon une couronne de petits nuages lumineux, tel est ce tableau. Le groupe des arbres qui se découpent sur un fond clair nous semble un peu lourd, et le feuillage en est brouillé. Mais, en revanche, les terrains sont très-solides, l'ombre est d'une tiède transparence, et le ciel est admirable de lumière. Touche large et sobre, couleur puissante.

— M. Vanderburch nous a donné deux paysages pour un dans sa *Vue de la dent d'Oche et des Pics de Memise:* un torrent morne et sombre, et qui semble un long ruban de mousses sèches, quelques arbres froids et tristes que la nuit commence à envelopper de son crêpe, voilà le premier; le second, ce sont deux rangées étagées de pics dentelés, éclairés par le soleil couchant, l'un tout ocre et l'autre tout neige, l'un en or et l'autre en argent. Nous nous étonnons fort que ces lueurs ardentes du couchant ne colorent pas cette neige étincelante, et que le rouge fasse jaillir le

blanc. Ces deux paysages, qui sont tout à fait séparés dans un même cadre, l'un étincelant, et l'autre sombre, auraient pu se mettre d'accord, grâce à ces transactions entre la lumière et l'obscurité qu'on appelle des reflets, et que M. Vanderburch a trop mis en oubli.

— Les blés dorés sont coupés, les gerbes faites; voulez-vous assister au repas de moissonneurs, groupe naïf rendu avec sentiment par M. Gernon? Nous lui demanderions un peu plus de modelé dans les têtes; celle du vieillard, par exemple, n'est pas faite. Au fond, s'élève, éblouissante et lumineuse, une chaîne des Pyrénées, et cet artiste rend à merveille les étincelantes dégradations des montagnes lointaines qui se mêlent au ciel de telle sorte qu'on dirait que c'est la terre qui se fait nuages. M. Gernon est en progrès.

GRÉSY, TH. BLANCHARD, TEYTAUD, LESSIEUX, GASPARD LACROIX.

M. Grésy est un des artistes dont nous parlions, qui se trouvent, par la nature spéciale de leurs procédés, cloués sous un ardent soleil, dans une contrée aride, étincelante, où s'élèvent de loin en loin, projetant un petit lot d'ombre, quelques arbres au feuillage grillé. Cette nature, M. Grésy la rend avec une rare puissance; dans ses tableaux: *une Soirée du mois d'août au pied de Sainte-Victoire; Laveurs de laines sur l'Arc; Site aux bords de la Torse*, ce sont partout des terrains durs, reluisants, un peu d'eau qui se tarit au fond de quelque crevasse, des plantes desséchées, un soleil admirable, et dans le fond des collines dont toutes les anfractuosités ont leur teinte particulière et qui fuient, lumineuses et bossuées. Cela est vigoureux, chaud et vivement éclairé, mais pour Dieu! un peu d'ombre et de feuillage; laissez-nous un coin pour rêver, quelques fleurs à cueillir, et si vous ne craignez pas cette terrible et brûlante aridité, craignez au moins la monotonie.

— Le paysage de M. Th. Blanchard, a le mérite extrême, qui est aussi un tort, de rappeler trop son tableau de l'an passé; il n'y a de moins que quelques arbres qui, sans doute, ont été coupés. Un chemin vert, quelques moutons épars, un berger dont les pieds effleurent l'eau d'une source, une manière large, des feuillages bien traités, de la limpidité et de la chaleur dans le ciel, c'est comme l'année dernière; mais nous désirons voir une autre œuvre de cet artiste, et notre curiosité est remise à un an.

— Voilà le mauvais côté des sujets mythologiques. Vous voulez représenter *Diane surprise par Actéon*, et craignez fort que votre paysage n'ait quelque air de parenté avec la forêt de Fontainebleau ou autre lieu circonvoisin. Pour bien faire, il faudrait que vous eussiez étudié la nature de la Thessalie; mais qui va en Thessalie? Il vous faut donc chercher, et en général vous trouvez quelque chose qui n'est pas la nature que vous avez sous les yeux, ni celle que vous auriez dû peindre. M. Teytaud a beaucoup de talent, et nous avons été un des premiers à le proclamer; mais son paysage nous paraît dans une voie tout à fait conventionnelle; sa lumière est verdâtre, ses feuillages trop strictement découpés, n'ont point d'épaisseur, la perspective manque. Quant à Diane et à ses Nymphes, défaut presque absolu de modelé et de dessin, M. Teytaud a un sentiment fin plutôt que vrai, de la couleur et beaucoup d'harmonie; il nous semble seulement devoir comme M. Lessieux qui, dans son *paysage composé*, témoigne aussi de grandes qualités un peu entachées de convention, se retremper dans cette source éternellement pure, la nature.

— C'est une charmante retraite, une prairie fraîche et parfumée, entourée de ravins et d'arbres qui l'enferment dans un voile frémissant. Au fond, au travers des rameaux assombris, on aperçoit la plaine dorée par le soleil, éclatante, les collines lointaines, et des nuages qui semblent rouler de l'argent en fusion. Sur le premier plan est couchée s'abandonnant, rieuse, une charmante jeune femme à qui sa compagne pose, le long des joues, une guirlande de fleurs. Un jeune homme, quelque amant, sourit de ce coquet enfantillage. Au fond, dans l'ombre, un autre jeune homme est couché rêveur. Ce tableau, de M. Gaspard Lacroix, beau site, bien choisi et bien dessiné, se fait admirer par un coloris d'une richesse étonnante; le groupe des deux jeunes femmes est à la fois amoureusement fini et plein de vigueur. L'herbe de la prairie, les roches dans l'ombre, les feuillages, tout est traité avec une délicatesse particulière pour chaque objet, avec harmonie et puissance pour l'ensemble. M. Gaspard Lacroix est un artiste d'un grand avenir, il a la pensée, le dessin et le coloris.

BEAUME, BELLANGÉ, CHARLET, PHILIPPOTEAUX, LÉON COIGNET, KARL GIRARDET.

S'il est impossible de donner le nom pompeux de bataille à l'épisode d'un ou deux généraux entourés de leur état-major, courtoisement cam-

pés sur des chevaux fringants, et disant quelque belle parole plus ou moins authentique, il faut prendre garde de tomber dans l'excès contraire, et de ne plus faire qu'un plan stratégique, dont le moindre défaut, pour de paisibles spectateurs, est l'insignifiance. Ce défaut, M. Beaume ne l'a pas assez évité dans sa bataille d'Oporto. La peinture a ses lois de mise en scène comme le théâtre; elle ne peut tout dire, et doit savoir ne reproduire qu'un ensemble de faits saillants. Dans cette immense plaine où manœuvrent des milliers d'hommes, l'intérêt ne sait où se prendre, le sens échappe. Il faut tenir compte à M. Beaume de grandes difficultés vaincues, du premier plan bien disposé et peut-être d'un mérite historique peu appréciable pour le vulgaire.

Le même reproche ne peut être adressé à M. Bellangé pour son *Combat devant la Corogne*. Dans ce tableau, il y a deux batailles, celle de la terre et celle du ciel. — Ici, dans un terrain coupé de profonds ravins, les mêlées engagées, des combats presque corps à corps, des soldats qui escaladent les hauteurs, l'ivresse de la lutte, du mouvement, de l'entrain, de l'énergie, de la fumée partout, des bruits et des chocs partout, partout des débris, des chevaux morts, des charrettes abandonnées; — là haut, dans le ciel, le combat du soleil couchant contre les nuées qui l'entourent, le poursuivent, le pressent, et qu'il incendie en expirant. Magnifique opposition, pleine de grandeur et de poésie. Seulement, l'action céleste nuit à l'action terrestre, elle l'écrase. Le pays a beaucoup d'étendue, et, au bouleversement naturel du sol se joint le mouvement de la bataille; chaque repli est une embuscade, chaque hauteur est une redoute. Une lueur rougeâtre allume le tout. Cela est plein, d'une touche vigoureuse et d'un chaud coloris.

— Ce ciel, d'un bleu foncé, avec des teintes violettes, jaunes et vertes, c'est un couchant lorsque le soleil a déjà, depuis quelque temps, disparu au-dessous de l'horizon, et que toutes les splendeurs des nuages vont s'éteignant. C'est donc par erreur qu'avec un tel ciel dans le fond, M. Charlet éclaire de rayons de soleil son convoi de troupes, de bagages et de blessés. Il fait de son couchant un Orient, et l'Orient, le soir, a des tons beaucoup plus adoucis, ce ne sont que des reflets. Il y a beaucoup d'esprit et de verve et de vérité d'expression surtout dans tous les groupes de soldats, les uns se chauffant autour d'un grand feu, les autres aidant à hisser les blessés sur les charrettes; ce sont des types que cet artiste a profondément étudiés; il y met de la misère, de la fatigue, du courage et de la gaîté.

— Entre les vastes plaines rayées de troupes lilliputiennes, constellées de petits flocons de fumée blanchâtre, et la représentation pompeuse d'un général sur un cheval, M. Philippoteaux nous paraît avoir trouvé cet ensemble sagement limité et ces détails habilement généralisés, qui constituent, selon nous, le véritable tableau de batailles. Dans un horizon de montagnes violettes s'arrondit, en demi-croissant, la ville de Médéah, défendue à l'extérieur par une profonde escarpe; un aqueduc romain en briques vient expirer sur les hauteurs du premier plan, où sont nos troupes. A leur tête s'élance le duc d'Orléans ; déjà les Arabes abandonnent leurs retranchements. Il y a une admirable fougue dans les soldats zouaves et autres, qui escaladent la colline, du naturel et de la diversité dans les poses, des éclairs dans les regards, de l'énergie dans toutes les têtes, qui sont d'un type vrai, plein de caractère. L'artiste a emporté d'assaut une position inexpugnable presque, et les difficultés de terrain qui n'ont pas arrêté ces braves troupes n'ont pas non plus effrayé son pinceau.

— Nous trouvons que, sous prétexte de chaleur, le jaune domine un peu trop dans la *Bataille du mont Thabor*, œuvre du même artiste et de M. Léon Cogniet, et que, dans ce nuage de fumée et de poussière, cette horrible mêlée de Turcs où scintillent les sabres, les flèches, les arcs et les boucliers, tout semble au même plan et sans profondeur. Le carré de Kléber est très-beau ; il y règne, sous la stricte rigidité de la ligne, une ardeur étonnante ; simplement et clairement exposée ou disposée, si vous aimez mieux, cette bataille se distingue par de grandes qualités de composition, et nous en dirons autant de la *Bataille d'Héliopolis*, par Léon Cogniet également, et Karl Girardet, où nous trouvons autant de chaleur et plus d'harmonie, plus de sagesse de tons. L'action principale est engagée sur de larges assises au-dessus desquelles s'élèvent les débris d'un temple égyptien, où un de nos soldats vient d'arborer le drapeau français. Le restant des troupes monte à l'assaut, au milieu des retranchements et des palmiers coupés, et sous le feu des canons.

Nous avons donné libre cours à l'humeur belliqueuse ; il convient de secouer un peu la poudre de la bataille, de sortir de cette atmosphère tiède de carnage, de nous livrer à des pensées plus douces et plus graves ; et, dans cette disposition d'esprit, que pouvons-nous mieux faire que de vous parler des tableaux de religion.

LEHMANN, LATIL, DAUPHIN, MARQUIS.

— Jérémie, prophète, est à demi couché sur un degré de pierre, les deux bras enchaînés ; son regard brille d'un feu sombre, son front puissant est gonflé, pour ainsi dire, par l'inspiration ; si l'esclavage abat et enserre le corps, la pensée est libre, terrible, foudroyante; Jérémie dicte à Baruc son disciple, ses fatales prophéties contre Jérusalem. Derrière lui se tient un ange vengeur qu'il ne peut voir et qui l'inspire de la parole du Seigneur. Cet ange est magnifique ; son front carré et droit est implacable ; ses yeux clairs et lumineux contiennent l'étincelle divine ; ses deux bras déployés semblent amasser sur la ville les calamités prédites. Pour faire la part de la critique, il faut dire que le vêtement de l'ange est trop tourmenté, que cet horizon de rochers éclairés, que ce ciel bleu éloignent toute idée de prison, enfin que la couleur du tableau est terne et violacée; mais la pensée en est grande, sévère; la tête de l'ange, nous le répétons, est illuminée de vengeance céleste, tandis que celle de Jérémie, douloureusement penchée, semble contempler avec désespoir les malheurs de Jérusalem. Nous avons peu d'artistes qui aient la puissance de création de M. Lehmann ; il est poëte, et grand poëte ; qu'il cherche un peu plus la vérité du coloris, — il a déjà l'harmonie, — et il sera très-grand peintre.

— Aucun artiste presque, ayant à représenter le Christ mort, ne se souvient qu'il est mort sur la croix, d'épuisement, de souffrances, de faim et de soif. Ainsi, le Christ de M. Latil, avec cette teinte verte, ce corps inanimé, mais non tourmenté, a succombé dans toute sa force, sous quelque souffle pestilentiel, tout à coup, et sans agonie. Le Christ de M. Dauphin n'a pas même ces tons morbides; le corps est blanc, mou et beaucoup trop replet. Dans ces deux tableaux, le jour vient d'en haut, ou plutôt on ne sait d'où, et nous sommes dans un caveau où les torches n'ont que faire. Sauf ces chairs verdâtres, nous préférerions le Christ de M. Latil à celui de M. Dauphin ; mais, pour l'ensemble du tableau et les autres personnages, nous reconnaissons que ce dernier artiste se montre bien supérieur; il a su conserver à la Vierge le type consacré par les grands maîtres, et il le rend avec un sentiment profond de la douleur maternelle. L'homme qui tient le linceul est dignement drapé, et d'un beau dessin. Dans le tableau de M. Latil, au contraire, les profils plats, sans ressort, se découpent et s'appliquent strictement sur les fonds.

L'ange, si c'est un ange qui, sur le premier plan, est vêtu d'une étoffe d'un ton lilas et vert, a une toute petite tête sur un corps gigantesque.

— M. Marquis a compris avec grandeur le magnifique sujet *le Christ au tombeau*. Rien d'abandonné, de faible, d'inerte comme le corps de ce Christ, déchiré par des détails osseux, modelé largement et avec puissance. Mais la couleur surtout en est superbe de vérité, pas assez hâlée, peut-être. La scène est toute humaine, et n'en est que plus saisissante; une torche l'éclaire véritablement, torche que le jour mourant fait pâlir. Le personnage qui est debout, Joseph, sans doute, est bien posé et d'un dessin énergique. Ici, nous ferons une observation générale sur les roches où l'on place le sépulcre du Christ : ce sont toujours des roches brunes, qui semblent des monceaux de terre taillée. Pourquoi pas de ces véritables roches, luisantes, âpres, où les mousses plates s'étendent comme des taches d'or et d'argent?

LABY, PILLIARD, POUSSIN, BARRE, YVON.

Il faut, pour aborder les sujets bibliques, un talent naïf, simple, poétique ; nous aimons mieux voir, chez les peintres qui ont cette audace, de l'inexpérience que du métier; car un pinceau coquet ne peut que travestir ces scènes grandioses. M. Laby a traité avec cette charmante naïveté le gracieux épisode de la rencontre de Jacob et de Rachel auprès d'un puits. Jacob le fugitif ayant reconnu en elle la fille de Laban, son oncle, l'embrassa et pleura. La pose de la jeune fille est pleine de pudeur et toute candide. Rien de chaste comme la façon dont ce baiser est donné, et c'était là une très-grande difficulté. Peut-être les bras de Rachel et ceux de Jacob sont-ils un peu chétifs et tourmentés, et l'on peut reprocher, en outre, au coloris d'être trop terne ; mais il convient de donner des éloges sans restriction à un dessin pur, à une composition délicate et sévère à la fois, à la robe blanche de la jeune fille, si pudiquement et si simplement drapée, à un ensemble, enfin, d'une poésie sérieuse, douce, patriarcale.

— Il est évident que M. Pilliard a cherché l'effet, mais il ne l'a pas trouvé. D'abord, une nuit trop profonde règne dans son tableau, *l'Évanouissement de la Vierge*. Historiquement parlant, au moment où le Christ gravissait le Calvaire, il ne faisait pas nuit ; puis, la Vierge ne peut pas être tombée ainsi à terre, tout étendue, et les jambes enveloppées dans sa robe. On tombe sur les genoux d'abord, puis on s'affaisse tout à fait,

et les genoux restent à demi pliés. Les vêtements de Marie sont éclatants et durs comme la pierre. Deux anges sont agenouillés près d'elle, l'un à droite, simplement vêtu, mais dont la tête est d'une complète insignifiance; l'autre à gauche, type charmant, plein de grâce et de candeur, mais dont le costume est d'une coquetterie puérile. Il y a surtout une draperie sur la poitrine, retenue au milieu par un bouton doré, qui est trop tenture. Sous prétexte de coloris, les ailes de ces anges sont nuancées de jaune, de vert et de lilas, ce qui fait un singulier plumage. Dessin élégant, mais couleur très-fausse.

— Une œuvre bien remarquable, c'est *le bon Samaritain*, de M. Poussin. Dans un lieu désert, au milieu des rochers, un homme est gisant, complétement nu, précipité là, les pieds plus élevés que la tête, et cette tête renversée en arrière; près de lui le bon Samaritain se tient accroupi et se prépare à verser l'huile et le vin sur ses plaies. Rien d'abandonné, de désolé comme la pose de ce malheureux laissé pour mort, jeté au hasard sur des rochers aigus. Son corps, jeune, brisé, plein d'angles, se dessine avec une admirable vigueur, un modelé ferme et savant. La tête du bon Samaritain est belle de pitié compatissante, et le regard a quelque chose de maternel. Il porte un costume oriental d'un grand caractère historique. Ce tableau, d'un bon dessin, se fait surtout remarquer par une rare puissance de coloris. Tout le fond est d'un paysagiste consommé; les rochers sont âpres, abruptement taillés, solides, et le ciel, — un ciel bleu sombre, barré à l'horizon de raies de pourpre, — est très-beau, très-lumineux. Tout le tableau est plein de poésie et d'harmonie. M. Poussin a un nom rude à porter; il lui faut être grand peintre ou changer ce nom; nous croyons pouvoir prédire qu'il le conservera.

— *Le saint Christophe* de M. Barre est une étude d'une assez bonne couleur. Le Christ enfant qu'il porte sur ses épaules est beaucoup trop petit; quand il serait un peu plus grand, et d'âge à prononcer quelques mots, — vu la réponse qu'il a à faire, — le miracle n'en serait pas moins remarquable que ce saint géant fût affaissé sous le poids d'un enfant.

— Que soutient sur ses épaules le geôlier que saint Paul baptise, dans le tableau de M. Yvon? Rien qu'une conviction profonde, ce qui motive la contrition, l'humilité, mais non un aussi prodigieux effort. Le saint Paul est bien drapé et sa tête est noble, mais ce tableau est criard, non de coloris, mais de lumière; cette lumière ruisselle partout et fait tout reluire. Voilà un cachot bien éclairé! La manière de M. Yvon manque de largeur. Les accessoires sont traités trop minutieusement.

HORACE VERNET, COTTRAU, LOUIS-ROUX, COGNIARD, CH. LEFÈVRE,
A. DEVÉRIA, VARNIER.

— Quel a été le but de M. Horace Vernet en allant choisir dans la Bible cette histoire scabreuse de Thamar et de Juda? Les sujets manquent-ils aux tableaux grivois qui font sourire les hommes et baisser les yeux aux femmes. En admettant encore qu'il y eût quelque intérêt à représenter la Cananéenne Thamar déguisée en courtisane et attendant sur le grand chemin Juda, le père de ses deux premiers maris, assise là, à demi nue, le bas du visage caché par son voile, les yeux étincelants, il appartenait à M. Horace Vernet moins qu'à tout autre, de traiter cet épisode; son pinceau prestigieux a-t-il la naïveté, la poésie simple, qui, dans la Bible, jette sur de pareilles scènes de la candeur, à défaut de chasteté? Non, son faire coquet, facile, miroitant, est étincelant d'habileté et d'esprit, mais il lui manque absolument, dans ce tableau, la dignité et la grandeur. Mettons qu'il s'agit de quelque belle et audacieuse fille en coquetterie avec un Arabe, et nous admirerons volontiers des détails galamment peints, un fond de collines dénudées assez harmonieux, de l'impudeur chez la belle et du désir chez le vieillard; nous reconnaîtrons que les roches où la demoiselle est assise sont molles comme des oreillers, et que la lumière est limpide, scintillante, mais trop froide.

— Si M. Cottrau aime beaucoup la lumière rougeâtre, ce n'était pas une raison pour incendier la forêt à propos de soleil couchant. Saint Hubert, au milieu d'une chasse, voit apparaître un cerf dont le front porte une croix lumineuse; le chasseur tombe à genoux, et les chiens, effarés, tremblent, rampent à terre et se cachent. Les chiens sont bien traités, et leur pelage est habilement peint. Quelques-uns ont les pattes bottées de rouge, nous ne savons trop pourquoi. Absence de perspective et surtout d'harmonie. M. Cottrau a le sentiment du coloris pour chaque détail pris individuellement; réunis, ces détails se querellent à qui mieux mieux; c'est une bataille de tons criards à qui il faut faire conclure un traité de paix.

— De chaque côté d'une table sont assis les disciples d'Emmaüs; le Christ se tient debout entre eux deux; il vient de rompre le pain, et les yeux des deux incrédules apôtres se sont ouverts. Composition grandiose et sévère, le tableau de M. Louis Roux est d'une couleur calme et vraie, d'un dessin très-pur, et il y règne un sentiment doux et religieux à la fois, grave et poétique. La tête du Christ est belle, suave, inspirée;

c'est un homme rustique et un sincère croyant que le disciple qui baisse la tête comme ébloui par la vérité. Voilà un tableau très-remarquable par une touche large, un coloris chaud et vigoureux, des draperies souples, ajustées avec goût, mais surtout par la pensée, qui est noble, sérieuse, — belle flamme d'idéal si rare, et dont l'œuvre est éclairée.

— Quelques sobres éloges au même sujet traité par M. Louis Cogniard. Son Christ est un enfant barbu. Le même peintre a exposé une bonne étude, sous le titre *le Sommeil*, dans laquelle il y a de belles qualités de couleur et d'exécution.

— Il n'y a presque que de belles draperies dans le Christ de M. Ch. Lefèvre, draperies inspirées par l'antique, et qui semblent de pierre. La tête du Christ est celle d'un empereur romain quelconque.

— Monsieur A. Devéria, vos anges, dans cette translation de la sainte case, nous ont remis en mémoire ces charmantes jeunes filles que vous peignez si bien. Pourquoi n'avoir pas laissé à leurs bosquets de lilas ces têtes mignardes et rieuses? Dans ce tableau, peint à teintes plates, comme ceux des peintres primitifs, et sur un fond d'azur constellé d'étoiles et de croissants d'or, nous avons admiré la figure jeune, heureuse et naïve de la Vierge; mais pourquoi cette couleur violentée, ces étoffes changeantes, ces ailes rouges, grises et bleues, ces têtes d'anges enchâssées dans l'or? Pauvres anges incrustés, à quoi servent leurs petites ailes?

— M. Varnier n'est pas que peintre distingué; il est aussi gracieux, poëte, et de plus savant conteur. Aussi n'y a-t-il pas seulement beaucoup d'habileté de composition dans son *Saint homme Job*, on y admire aussi beaucoup de science, et un sentiment poétique vrai. Job est à demi couché sur des amas de paille, au bas des marches d'un palais splendide. Derrière lui, trois de ses amis sont groupés dans les diverses attitudes d'une douloureuse contemplation. Sa femme, le sourire de l'indifférence et du dégoût sur les lèvres, l'excite au blasphème et au désespoir. Elle est adroitement drapée et bien posée. La tête de Job est belle de pieuse résignation. En outre, dans ce tableau, les masses architecturales attestent de profondes études, et sont traitées de main de maître. L'air circule entre les colonnes, et le fond du tableau, — la ville et des montagnes bleuâtres, — est d'un grand charme de couleur.

Voyez cependant comme l'esprit est faible pour les hautes résolutions, nous ne sommes entouré que de pieux sujets qui portent l'âme aux graves pensées, aux austères méditations, et voici que, — nous ne savons comment, — l'amour du monde pénètre au milieu même de notre contempla-

tion, à petit bruit, sournoisement, et nous sourit et nous entraîne vers les tableaux de genre.

LEPOITTEVIN, GIRAUD, BOEHN, H. BARON.

Il y a sans doute du talent à reproduire un torrent éploré en compagnie de pins échevelés; mais il y en a plus encore, ce nous semble, à peindre une nature calme, uniforme en apparence, aux beautés humbles et discrètes. M. Lepoittevin a rendu avec une grande finesse de sentiment, la campagne de Hollande, un pays plat, un horizon immense, dentelé par la cîme de quelques arbres clair semés, deux moulins, un ciel d'un azur pâle où s'amoncèlent quelques nuages d'un blanc rosé. Oui, Paul Potter se fût plu dans ce paysage, et nous ne sommes aucunement surpris de le voir assis là sur un baquet renversé et dessinant une belle vache impassible et qui se laisse traire tout en gardant sa dignité. Derrière le célèbre peintre hollandais, se groupent un vieillard dont la tête est largement traitée, une jeune femme et un enfant au nez naïvement retroussé. Cette scène est posée d'une façon charmante et naïve. Le coloris de M. Lepoittevin est devenu sage, et il n'a que gagné en chaleur et en éclat, nous n'en voulons pour preuve, que son tableau *le Repos, souvenir du Campo-Vaccino*, où l'artiste est italien, non pas autant qu'il était hollandais tout à l'heure, mais assez pourtant pour témoigner d'une remarquable flexibilité de talent. Dans son *Van den Velde dessinant un combat naval* d'après nature, et *son Peintre chez le Tavernier*, l'artiste est comme toujours, homme d'esprit, peintre habile; il ne lui manque, ce semble, qu'un peu de largeur, mais ausi ne perdrait-il pas quelque chose de cette gracieuse coquetterie?

— Nous avons parlé d'esprit, et certes le nom de M. Giraud, qui s'offre tout d'abord à nous, est tout à fait le bien venu. M. Giraud a de l'esprit, beaucoup d'esprit, il est quelque peu parent sous ce rapport de M. Scribe; comme lui il a une merveilleuse habileté de mise en scène, et l'on pourrait dire de ses personnages, ainsi que de ceux du vaudevilliste, qu'ils disent aussi de jolis mots, tant ils ont une expression fine et futée. Aussi M. Giraud fait-il des vaudevilles en tableaux; cela est coquet, piquant, gracieux, mais traité trop peu sérieusement. Comme à M. Scribe, il lui manque, nous ne dirons pas le style, ce serait demander beaucoup, mais la couleur; en revanche il a une adresse extrême de composition et de la verve. Dans le tableau *les Crêpes*, ce sera, si vous voulez, le chevalier Clarimond qui, près d'un feu flambant, tient la poêle, et malheu-

reusement ne tient plus la crêpe prête à tomber, tandis qu'Araminte, agenouillée près de lui, admire avec un petit geste d'effroi son élégante maladresse; dans *le Colin Maillard*, c'est quelque jeune abbé étourneau, parfumé et galant, qui, les yeux bandés, erre les bras tendus au milieu d'un groupe de jeunes filles, dont l'une, la folle Cidalise glisse précisément sur le gazon, avec une facilité fort agréable. Nous ne reprocherons pas trop à M. Giraud le peu de vérité de son coloris, dans ces deux tableaux, il a fait du dix-huitième siècle, et ici le faux est de la vérité historique. Certes ces gracieux pastiches auront un succès populaire, nous n'en doutons pas, mais nous leur préférons presque l'épisode touchant du tableau le *Passage en France*, deux jeunes filles de Savoie, isolées, perdues au milieu des neiges, et dont l'une, les membres raidis et glacés, le visage déjà verdâtre, s'est laissé tomber sans force; ce tableau est d'une couleur plus vraie et d'un sentiment très-poétique.

—Qu'il y a longtemps que nous connaissons cette honnête famille de villageois, dont Greuse nous a le premier raconté l'histoire. Il n'ont vraiment pas changé. C'est toujours ce père et cette mère vertueux et dignes, l'amoureux du village, candide et malheureux, la jeune mariée naïve et modeste. Pauvre jeune fille, que lui est-il arrivé de nouveau? Il lui est arrivé qu'on la marie pour la vingtième fois peut-être, et à un beau militaire, qui mieux est. Greuse a trouvé ces types gracieux, c'était bien; il en a abusé, ce fut mal; mais les lui prendre, M. Roehn, c'est bien pis. Votre facilité de pinceau demande un meilleur emploi, et nous avons quelque soupçon que si vous eussiez étudié la nature, elle vous eût appris un coloris moins conventionnel. Essayez!

— Quels sont ces trois bandits groupés autour d'une table et jouant aux dés? Comme leur regard farouche est allumé par l'ardeur du gain, et que mal avisé serait celui qui viendrait la nuit tombante leur demander asile. Ce sont des Condottieri, pour un tiers soldat, pour deux tiers brigands; auprès des joueurs, une belle jeune femme chante, en s'accompagnant de sa guitare, quelque air monotone et mélancolique, tandis qu'à ses pieds et demi nu se roule à terre un enfant, bien près, lui si frêle, de la rude chaussure d'un des joueurs. A droite, enfin, un autre condottière restaure, avec le poing, sa cuirasse bossuée. Dans ce tableau, M. Baron se montre, comme toujours, artiste d'une imagination riche et vigoureuse, coloriste, coloriste deux fois, comme on l'entend en peinture, comme on l'entend sous le rapport historique; son dessin est énergique ses têtes sont pleines de caractère; nous blâmerons seulement une cer-

taine confusion dans les divers plans qui entraîne pour le tableau, un manque absolu de profondeur.

GUILLEMIN, LAFAYE, OSCAR GUÉ, JACQUAND, BOUCHEZ, COULON, PETITEAU, COUDER, MADEMOISELLE THÉVENIN.

M. Guillemin a pris, parmi les peintres de genre, une place tout à fait à part; il s'est maintenu dans une bonne popularité, aimé des gens du monde et des autres classes à la fois. Cela tient à ce qu'il est toujours gracieux, à ce qu'il n'a jamais fait, de ses cadres, tréteaux pour la grosse farce, à ce que c'est un sourire fin, spirituel et dont on se sait gré que celui qu'éveillent ses tableaux et aussi à ce que ses sujets comiques ont été traités avec un talent sérieux. Chose rare, il sait s'arrêter à point; ainsi *dans la peur du mal*, un pauvre diable de fermier est sous le coup seulement de la brutalité peu scientifique du dentiste du village; ainsi dans le *merveilleux effet du baume de fier à bras*, pendant que Don Quichotte pérore, Sancho se sent seulement très-peu à l'aise, et sa componction, mêlée de mal de cœur est fort comique. La *peur du mal*, est le tableau le plus remarquable de M. Guillemin, les têtes y sont habilement modelées, les vêtements et tous les accessoires peints avec finesse; nous nous bornerons à signaler une tendance aux tons roux auxquels nous préférerions la facilité de la *déclaration soufflée*, scène toute gracieuse où un jeune soldat, comme l'artiste les représente si bien, amoureux et moins sot que timide, peint sa flamme à une fraîche jeune fille qui l'écoute de tout son cœur, tout en n'ayant pas l'air de l'entendre, tandis que le père de la belle, brave homme au demeurant et expert ès-art d'aimer, lui souffle les phrases d'usage en pareil cas. Mentionnons encore la *Leçon de Musique*, un paysan qui souffle dans une flûte, et son maître, ménétrier de l'endroit, qui scie du violon; l'*Attente*, scène poétique d'un coloris trop noir. Dessinateur élégant et d'une imagination heureuse, M. Guillemin doit, ce nous semble, rechercher surtout la vérité du coloris, car il est de ces peintres bien rares, que le public et les artistes adoptent également.

— Nous n'aimons pas à donner des éloges à un artiste pour les lui reprendre aussitôt; cependant quand nous aurons reconnu que M. Lafaye est excellent coloriste, coloriste de nature, que dans son *Gabriel Metzu*, cette salle dont les tentures disparaissent sous les statuettes, les armures, les meubles sculptés, au fond de laquelle s'ouvre à demi une fe-

nêtre à vitraux coloriés, est d'une étonnante richesse de tons ; bien profonde, admirablement éclairée, il faudra bien ajouter que le dessin est d'une inexpérience impardonnable. Nous aurions de plus graves reproches encore à faire, sous ce rapport, à son tableau, *Frère et Sœur*.

— *La sainte Elisabeth de Hongrie*, de M. Oscar Gué, est une composition sage où les personnages bien compris, sont bien groupés ; la Sainte à genoux panse la jambe d'un malade ; des jeunes filles et des dames de sa suite l'entourent et toutes sont gracieuses. L'espace manque entre le malade assis au pied de son lit, et le mur du fond, de sorte qu'il n'aurait pas le loisir de se coucher sur ce lit.

— Nous sommes en plein dix-huitième siècle au café Procope, Voltaire et Piron, sont au plus fort d'une de leurs disputes quotidiennes, et c'est un plaisir de les entendre. De les entendre, avons-nous dit, pardonnez-nous l'erreur; leurs yeux sont si pétillants d'esprit qu'il semble ouïr dans l'air passer les petites flèches des épigrammes. Les deux tableaux de M. Jacquand, *Voltaire et Piron* et le *Cabinet de Lecture au café Procope*, sont une galerie spirituelle et animée de tous les grands hommes de l'époque. Chaque figure est un portrait et un portrait rempli de finesse et d'expression. Les personnages sont habilement groupés, et aucun ne pose, ce qui est de la modestie. Avec un peu plus de vérité dans le coloris c'eût été parfait. M. Jacquand a donné en outre l'*Angelus à la Trappe*, tableau d'un bel effet.

— Un mot, et ce mot sera un éloge, du petit tableau de M. Bouchez, *un Pêcheur et son Enfant;* touche facile et gracieuse, charmante bonhomie.

— Chez M. Coulon, peinture propre, mais lumière trop pâle, et froideur. Son buveur est un jeune homme entouré de livres, coquettement coiffé d'un feutre à plume rouge et qu'on ne soupçonnerait pas de ce vilain défaut. On trouve du charme d'expression et de pose dans son *Jean-Jacques et madame d'Houdetot*, mais pourquoi ce faire luisant, uni, cette *pureté porcelaine?*

— Il y a un certain caractère historique heureux et une lumière très-harmonieuse dans l'*Intérieur d'Auberge* (époque Louis XIII), de M. Petiteau, et M. Couder a meublé la chambre de sa *petite savante*, d'une profusion de coupes étrusques, de vases du Japon, de tableaux, de vieux meubles, qu'il a traités avec un amour d'antiquaire, et une vérité ravissante. L'humanité seule, sous la forme de cette enfant, est mal représentée.

— Hélas! le coffret est ouvert ; voici la robe et les dentelles du dernier bal, et la couronne de fleurs et le collier de perles! La jeune malade a voulu contempler un instant toutes ses richesses, mais elle retombe épuisée sur le sein de sa mère. Près d'elle sa jeune sœur la regarde, les yeux brûlants de larmes, et le médecin découragé en est réduit à une impuissante pitié. Le coloris de ce tableau, disons-le d'abord, est trop terne, et la jeune mère dont le regard fixe est rayonnant de prière, a trop l'air d'une jeune fille. Mais une femme seule pouvait comprendre et rendre, avec cette exquise délicatesse, une pareille scène. C'est une élégie d'une poésie poignante. Rien d'abbattu, de frêle, de douloureusement gracieux comme la tête de la mourante. Ce n'est plus une jeune fille, c'est déjà presque un ange. Ce tableau place mademoiselle Thévenin au rang des artistes de sentiment et de pensée.

MEYER, MOREL-FATIO, BARRY, AIWAZOWSKY, PETIT, BIARD, LEBRETON, MOZIN, DURAND-BRAGER, AUG. MAYER.

Une fois embarqué dans une mer quelconque, nous aimons assez ne plus mettre pied à terre ; notre pensée, nos regards vont de tableaux de marine en tableaux de marine, et s'accrochent, pour ainsi dire, de mâts en mâts, si bien qu'en dépit des beaux vallons qui nous convient, des intérieurs où nous pourrions enfermer notre humeur voyageuse, nous accomplissons, sans jeter l'ancre, toute une exploration pittoresque autour du monde, exploration que nous allons vous raconter, attendu que les voyageurs sont conteurs.

Eh bien! nous vous l'avouerons en toute humilité : dans nos pérégrinations maritimes, nous n'avons pas une seule fois vu le vrai soleil, un soleil chaud, lumineux, rayonnant ; dans tous les tableaux où l'on a voulu faire briller ses royales splendeurs, nous n'avons trouvé, au lieu de ciel, qu'une sorte de tenture uniforme, couleur nankin, plus ou moins foncé, tenture opaque et cotonneuse. Hâtons-nous de dire que les meilleurs artistes ont surtout éclairé leur toile, comme M. Meyer, des lueurs pâles du matin, ou M. Mayer, des teintes sombres de l'orage, et que si ces artistes avaient voulu y répandre une plus vive lumière, notre critique générale aurait, sans doute, été tenue de faire une exception pour eux.

Et la preuve, c'est qu'il n'est rien de limpide, de clair, de lumineux, comme le tableau du premier de ces artistes, M. Meyer : *le débarquement en France du général Bonaparte à son retour d'Égypte*, débarquement qui s'effectua, vous le savez, au point du jour. C'est bien vraiment

une matinée de cristal; quelques petits flocons de nuées traversés de lumière, s'éparpillent dans le ciel. La mer s'irrite follement en vagues vertes et aiguës que le jour naissant argente. Une ligne de montagnes bleuâtres embrasse le golfe. Bonaparte se tient debout sur la barque qui le mène à terre; une foule d'autres barques où se pressent les habitants de Fréjus, entourent la sienne. Nous ne saurions vous dire combien il y a d'éclat, de fraîcheur matinale et de lumière dans ce tableau. Tout y est en fête, la mer, le ciel, les marins; c'est le commencement d'un beau jour et d'une belle fortune. M. Meyer a conquis tout à fait un coloris très-vrai et très-puissant.

Quant au ciel jaune ci-dessus décrit, il règne en plein dans le tableau de M. Morel-Fatio, le *Négrier;* un peu plus de transparence, et ce serait de la lumière. On lit au livret : *Que dans le but de l'alléger et de faire disparaître les preuves de son crime, le négrier s'est décidé à jeter la cargaison à la mer, mais qu'il est atteint par les embarcations avant d'avoir accompli cet acte de barbarie.* Admettons que, pour arriver au dramatique, le peintre ait été un peu plus loin que son explication, aussi la mer est-elle pleine de nègres dont on ne voit plus que les jambes ou les bras, et la barbarie nous paraît bel et bien accomplie. Il y a beaucoup de mouvement sur le navire, et la mer est bien agitée, éclairée de beaux reflets.

Même ciel jaune et peu diaphane dans la vue du *port de Marseille*, de M. Barry, où l'on trouve à louer l'ombre très-chaude et très-transparente dont la ligne des maisons, sur la droite se trouve enveloppée; toujours ce ciel jaune dans la *vue de Venise* (moines arméniens) de M. Aiwazowsky, dont nous avons admiré un effet de lune d'une variété saisissante, un disque rougeâtre à demi voilé par les vapeurs du soir dont l'image est réfléchie par la mer, comme une fusée; près d'une sorte de poteau s'élevant au milieu de l'eau et soutenant une madone dans une niche, est arrêtée une barque, où se trouvent une jeune Vénitienne et un pêcheur. Nuit sereine, ombre sans épaisseur, clair de lune étincelant, tableau poétique.

Pouvons-nous en dire autant de la *vue de la Hougue*, par M. Petit, effet de lune également? — Non. — Toute la partie plongée dans l'ombre semble peinte avec de l'encre; le flot est épais, bourbeux, luisant, plus que scintillant. A voir ce tableau et surtout cette place de village, assez heureusement éclairée par la lune, nous nous sommes douté, malgré la nuit, que M. Petit est meilleur coloriste au grand jour, et en effet, sa *vue*

de Saint-Malo, dessinée avec une stricte précision, est d'une bonne couleur.

M. Biard continue ses explorations polaires, par trente-cinq degrés Réaumur. Cette année, il nous a donné une *vue d'une côte de la Mer Glaciale,* c'est-à-dire un amas fantasque de glaces verdâtres ou bleu-clair poudrées de neige. Nous acceptions avec confiance les glaçons verts et azurés; mais voici venir M. Lebreton avec *son séjour forcé des corvettes dans l'Océan austral,* et son *Echouage dans le canal Mauvoris,* lequel M. Lebreton nous offre des glaces bleu foncé. Auquel entendre, et qui sera juge? M. Lebreton nous paraît bon coloriste, mais habitant casanier des latitudes tempérées, que pouvons-nous affirmer! Du reste, nous retrouverons M. Biard en quelque autre climat.

Ce n'est pas une mer bien horrible en apparence, que celle de M. Mozin, dans son tableau le *Naufrage de la Béliame,* c'est une mer aux vagues légèrement verdâtres, sur laquelle il semble qu'on ait jeté une gaze de soie bleue. La foule, en général ne comprend pas un naufrage sans orage, sans nues profondes rayées de feu; le tableau de M. Mozin, peut la tirer d'erreur. Le navire est démembré, les caisses de thé flottent à la surface de l'eau, pêle-mêle avec des colis et des débris du bâtiment. La peinture de cet artiste manque un peu de solidité, elle a en revanche des qualités très-grandes de brillant et de lumière. Rien de plus exact, et cependant de plus agréable, que la *Vue de Trouville* (sur mer), et *une Marée montante, embouchure de la Touque.* Ces délicieux tableaux sont les œuvres par excellence de M. Mozin.

Citons encore la *Pêche au Thon,* de M. Barry, déjà nommé : une mer un peu agitée, des pêcheurs qui tirent leurs filets, nuages très-bien éclairés; l'eau qui dégoutte des rames et des bateaux, ressemble à de la glace, et, vu le jour, l'azur du ciel nous paraît un peu pâle; — l'*Embarquement du corps de Napoléon à bord de la Belle-Poule,* par Durand-Brager, tableau où le ciel est éclairé par une lueur rougeâtre et diffuse; est-ce un soleil couchant, est-ce un incendie?

Nous nous sommes, après cette revue rapide, ménagé un repos devant le tableau de M. Mayer, le *Naufrage d'une embarcation du vaisseau l'Algésiras.* Le ciel est couvert de nuages aux teintes violacées et çà et là sanglantes, dans le fond on aperçoit le navire penché par un coup de vent; des élèves de marine et des matelots, voulant sauver un homme tombé à la mer, se sont élancés, sur l'ordre du capitaine, dans une embarcation; mais une lame furieuse, une montagne de cristal vert à pic, et dont la

crête se couronne d'écumes, soulève et renverse la barque. Cet épisode est d'un dramatique terrible. Cette barque se présente toute perpendiculaire; des marins qu'elle contient encore, les uns tombent, les autres, mais en vain, cherchent à se retenir, les mains crispées sur le bois mouillé. Admirable de mouvement et de terreur, le tableau est d'un coloris vigoureux, éclatant et sombre à la fois; la lame est bouillonnante, rapide, le ciel sinistre, et c'est bien là, selon l'expression du poëte: *La mer où Dieu met ses colères.*

HIPP. FLANDRIN, J. GUIGNET, L. BOULANGER, LÉPAULLE, DUBUFFE, CHASSERIAU.

C'est un côté sérieux de l'art, que le portrait, et qu'aucun des grands maîtres n'a dédaigné. Si l'artiste peut et doit mettre une pensée dans un portrait, — toute œuvre sans pensée étant une œuvre vide, — il n'a plus pour le protéger les prestiges de l'imagination et partant de la composition; les qualités comme peintre se présentent plus isolées, pour ainsi dire, plus faciles à juger, et c'est une redoutable épreuve. En littérature, que d'auteurs produiront des romans en apparence viables, des drames capables de tenir la scène sans trébucher, qui ne pourront ciseler une simple poésie. C'est qu'on peut faire des romans et des drames sans être grand écrivain, et de même, des tableaux d'histoire et de genre, sans être grand peintre, le public y prend peu garde; mais faites-vous une poésie, faites-vous un portrait, votre inexpérience se trahit tout d'abord, et l'on reconnaîtra bien vite si le style et la forme vous manquent. La comparaison peut paraître arbitraire, et elle ne l'est pas en réalité. Un bon portrait est toujours une sorte de poésie; c'est la nature idéalisée.

A ce point de vue nous ne saurions trop admirer le portrait du comte d'A***, par Hipp. Flandrin; que la réalité, la puissance, le souffle y fassent un peu défaut, on ne peut le nier, mais que de sentiment et d'idéal dans cette représentation calme, placide, harmonieuse, aux tons fondus et adoucis! Le front est d'un modelé ferme, résistant, la barbe et les cheveux sont traités avec une admirable largeur, les carnations ne sont ni trop âpres, ni trop molles, elles vivent. Nous reprocherons toujours à M. H. Flandrin de négliger les mains; les mains font partie d'un portrait, tout autant que la face, puisqu'elles disent les passions, les habitudes, l'individualité, et nous sommes tout à fait chiromancien sur ce point.

Ou M. Guignet n'a affaire qu'à des méridionaux, décidément cuivrés, ou bien, sous prétexte de chaleur, il donne à ses personnages ces tons

ardents, qui même tournent au verdâtre ; nous pencherions vers cette dernière opinion. Il faut reconnaître que sa peinture est large, solide et facile, trop facile peut-être; car toute nuance de physionomie disparaît sur les visages qu'il peint; ce sont des fronts où aucun détail ne se fait sentir, des joues pleines où pas un pli, pas une fossette ne s'accusent. Quant à la pose théâtrale et aux manteaux tragiquement drapés, ceci est affaire de goût particulier où nous n'avons rien à voir.

Cependant une observation : avec notre habit noir, fort affreux, ne faisons-nous pas singulière figure sur un fond de colonnes plus ou moins corinthiennes ou ioniques. A moins de prendre quelqu'un sous le péristyle de la Bourse ou de la Madeleine, où le trouverons-nous si pompeusement encadré? Une draperie est selon nous un fond très-convenable. L'observation, peu importante d'ailleurs, s'applique au portrait de M. Théodose Burette, par M. Guignet, comme à celui de M. Francis Wey, par M. L. Boulanger. Ce dernier portrait est d'ailleurs d'un dessin très-pur et d'une exécution tout à la fois fine et puissante; les chairs sont comme toujours un peu couperosées.

La peinture de M. Lépaulle est brillante, et se plaît à reproduire tous les détails somptueux. Oh! si d'aventure s'offre une robe de velours, des pierreries, une pelisse d'hermine, comme dans le portrait de madame Stolz, vous aurez du velours superbe, des pierreries vraiment fines, des fourrures d'un moëlleux inouï, mais il pourra arriver que, comme dans le portrait de madame Stolz, la figure soit tout à fait sacrifiée, d'une peinture *creuse*, tourmentée sans vérité, et d'un modelé mou. Dans le portrait équestre du duc d'Orléans, toutes les richesses, tous les prestiges du pinceau ont été prodigués. La tête du duc a une expression sardonique bien éloignée de la réalité. Cependant ce portrait est peut-être la meilleure page de M. Lépaulle.

Que dire à M. Dubuffe, qu'on ne lui ait déjà dit cent fois? Nous sommes de ceux qui regrettons d'autant plus le peu de consistance de sa peinture et de ses portraits de jeune fille, qu'il possède un gracieux sentiment poétique que doivent inspirer d'ailleurs les charmantes personnes qu'il peint. Toujours des merveilles en fait de satin.

Si M. Dubuffe fait de toutes ces délicieuses comtesses, d'insaisissables apparitions, au moins leur laisse-t-il leur fraîche jeunesse et leur grâce indicible et leur rayonnante beauté, tandis que M. Chasseriau, dont la peinture est plus sévère, se montre assez cruel pour leur enlever toutes ces fleurs. N'était-ce pas assez de peindre ces deux jeunes filles

dans une toilette charmante pour un parc peut-être, mais si défavorable pour un portrait? — Une robe à raies-bois et une écharpe rouge, — fallait-il leur prendre aussi leur gaieté, leur sourire, leur jeune animation? Les visages sont modelés habilement, mais avec trop de rigueur ; il faut toucher avec plus de ménagements à la beauté, chose si fraîche et si frêle, et faire votre science moins inexorable. Les Maîtres la reproduisaient dans tout son idéal et dans toute sa fraîcheur.

MADAME CALAMATTA, DE LESTANG-PARADE, LELOIR, SCHOPIN, LECURIEUX, QUANTIN, GUERMANN-BOHN, CORNU, CIBOT, GLAIZE, LOUSTEAU, DEBELLE, ARSENNE, LACAZE, DUCORNET, STEUBEN, PÉRIGNON.

Madame Calamatta est un artiste d'un talent sévère et mâle. Sa couleur est solide et son modelé savant à faire honte à beaucoup de nos peintres religieux, aux tons chatoyants et à la brosse efféminée. *La Vierge et l'enfant Jésus bénissant l'ordre des Dominicains*, est un excellent tableau ; la tête de la vierge est pure et virginale, un peu un souvenir des maîtres, — souvenir difficile à oublier ; — l'enfant dont les deux petits bras sont étendus, est charmant, modelé avec délicatesse et amour, et l'on y retrouve le sentiment de la femme. La tête de moine à gauche est austère et vigoureuse, celle de droite est trop crûment traitée comme *faire* et comme expression. Nous reprocherons aux vêtements d'être éclatants comme des vêtements de vitraux, et ce reproche nous l'adresserons aussi à M. de Lestang-Parade, qui, hâtons-nous de le dire, a conquis beaucoup de solidité de touche et de largeur. Son *Jésus-Christ appelant à l'apostolat Jacques et Jude son frère*, est d'un coloris chaud et d'un dessin très-pur. Le ciel, le golfe et les montagnes sont éclairés d'une lumière admirable. La tête du Christ est chaste, régulière, mais froide pour ne pas dire dure. La fermeté du Christ c'est la vraie bonté, bonté droite, calme et doucement austère. M. de Lestang-Parade a exposé aussi deux autres bons tableaux : L'*Assomption de la Vierge* et l'*Intérieur de l'église souterraine de Saint-Joseph, à Palerme*.

La Cène de M. Leloir, est simplement composée, belle de lumière et d'harmonie. Les colonnes strictement cannelées qui soutiennent la salle attirent trop l'attention, et ne sont pas historiques. Nous craignons que le coloris de M. Leloir ne tourne trop au jaune, et *sa Famille chrétienne livrée aux bêtes*, contribue à nous inspirer cette crainte. Comme expression et mouvement, le groupe de ces malheureux, autour desquels les tigres rôdent, est fort beau.

Avec un peu plus de sévérité, le *Jugement de Salomon*, de M. Schopin, aurait eu beaucoup de caractère historique. Il a voulu, et avec raison, rendre cette scène avec tout le luxe oriental, mais la richesse qu'il y a déployée, est d'une couleur trop coquette, trop scintillante. Nous aimons la tête de Salomon, tête belle et impassible comme doit l'être celle de la justice, et il est drapé avec beaucoup de goût. Quant aux deux mères, — toutes les deux femmes de mauvaise vie, — celle qui s'élance, l'œil hagard et fixe d'épouvante, vers son enfant, est assez belle, — mais la mauvaise mère, le poing sur la hanche, est trop libre d'allure. En outre, les enfants sont bien trop grands. Somme toute, dans ce tableau, où manque le style, il y a de l'imagination et de l'éclat, ainsi que dans le *Moïse sauvé des eaux*, du même artiste. Les deux scènes inspirées par Paul et Virginie, sont d'un coloris faible, et c'est dommage, car il s'y trouve beaucoup de grâce et de fraîcheur. — La *Vierge* de M. Lécurieux, est d'une beauté tout angélique, mais ses chairs sont violettes, ses cheveux violets, et sa robe semble faite de grandes feuilles d'iris.

C'est une idée bien poétique qu'a eue M. Quantin de nous représenter la *bonne Vierge* assise sur un nuage, et l'Enfant Jésus, tirant avec ses petits doigts de son blanc fuseau, un de ces fils éblouissants, qui, par les matinées d'automne, flottent dans l'air. Dans son tableau il n'y a pas précisément de la couleur, tout est lumineux et à peine les ombres bistrées sont-elles indiquées; le dessin aussi existe peu, mais la poésie sauve tout. La Madeleine du même peintre est belle, bien inspirée, mais pourquoi cette teinte verdâtre et blafarde?

L'*Agar au désert*, de M. Guermann-Bohn, est admirable de lumière, de chaleur, d'aridité et de désolation. La pose d'Agar est bien abandonnée; le tableau manque un peu de perspective, et la robe de l'ange est bien lourde. Ces quelques défauts sont largement compensés par une touche solide et un coloris très-puissant.

Le *saint Joseph et l'Enfant Jésus*, de M. Cornu, est d'un sentiment religieux très-grand, et digne d'un artiste au talent sérieux. Les draperies sont bien agencées et bien peintes.

Des éloges à l'*Éducation de la Vierge*, par M. Cibot, tableau rempli de poésie, à l'*origine du culte du Sacré-Cœur*, et à l'*Assomption de la Vierge*, par le même artiste, dont le coloris gagne beaucoup en puissance, et dont les têtes de sainte ont une grâce sévère qui plaît. Les études que cet artiste a faites dans son dernier voyage en Italie, ont complété son talent; c'est un grand pas vers le style.

Mais n'est-ce pas assez que les grands tableaux prennent matériellement toute la place au salon, et que les petits comme partout, patissent de leur voisinage, faut-il qu'ils occupent ici les plus grands paragraphes? non point, nous nous piquons d'être juste et nous voilà forcé de citer seulement l'*Élisabeth de Hongrie*, de M. Glaize, tableau d'un coloris vrai, mais où les fonds des arcades qui fuient, manquent de réalité; et du même peintre, *les Baigneuses du séjour d'Armide*, belles études de femmes, mais composition peu heureuse. — Le *Jésus-Christ et les petits enfants*, par M. Lousteau, tableau d'un beau coloris, et où il y a du soleil, même un peu trop, puisqu'il s'en trouve au pied d'un cèdre dont les branches doivent tomber; — *Le Christ apparaissant à Madeleine*, par M. Debelle, Madeleine, type gracieux et connu, Christ, type inconnu et peu gracieux; — *Les saintes Femmes au tombeau du Christ*, par M. Arsenne, œuvre d'un artiste distingué faite dans un grand sentiment religieux, et d'un dessin très-correct; tableau remarquable surtout comme effet. — *L'aumône de la veuve*, par M. Lacaze, œuvre excellente, composée avec habileté et grandeur; — *Le Christ au tombeau* de M. Ducornet; — les deux tableaux un peu lestement faits par M. Steuben, sous prétexte d'Écriture sainte; — *L'ensevelissement de Jésus-Christ*, par M. Pérignon, dont la peinture gagnerait sans aucun doute à être moins sage, si elle y perdait un peu de vulgarité; — l'observation s'adresse à beaucoup d'autres.

SEBRON, RENOUX, GRANET, GENISSON, H. COUTURIER, POIROT, PAUL MARTIN, MAISON, POTIER, FORTIN.

Nous plaignons sincèrement les peintres qui se sont voués exclusivement aux intérieurs. Eh quoi! vous voyez le soleil briller, la campagne est fraîche et parfumée, mille fleurs charmantes fleurissent dans l'herbe et dans les broussailles, et vous ne pouvez sortir pour admirer tout cela, vous êtes en prison. Cependant le *genre intérieur* offre tant de difficultés, il faut pour y exceller, avoir acquis une telle solidité de touche, avoir étudié avec tant de persévérance les dégradations de la lumière, les modifications que les reflets font subir à la couleur, que d'ordinaire cette tâche demande la vie d'un homme; aussi aurons-nous double part de louanges à faire aux artistes qui, après avoir conquis cette science des intérieurs, savent aussi, comme MM. Sebron et Renoux, comprendre et rendre la nature, ou comme M. Fortin, les scènes naïves de la vie. Les intérieurs de M. Sebron, ne sont pas tout à fait peints avec assez de fer-

meté, le fond de son tableau, *les reliquaires dans l'abbaye de Saint-Wandrill*, semblent un peu *toile de fond*, mais les premiers plans sont très-beaux, et les rayons de la lune qui traversent cette galerie de vieux cloître s'harmonisent très-bien avec les lueurs rosées de la lanterne, dont le groupe des moines est éclairé. Des éloges aussi à la *Cathédrale Saint-Sauveur*, du même artiste, et à sa *Vue de l'Escaut*. — Il y a de la profondeur, de l'espace, et comme le bruissement religieux des églises, dans le *chœur de la cathédrale de Bâle*, par M. Renoux; tous les détails d'architecture sont bien compris, bien dessinés et peints. M. Renoux a surtout rendu avec beaucoup de talent, la *crypte* de cette même cathédrale avec ses voûtes où vaguement apparaissent dans l'ombre des vestiges rongés de peinture, avec ses abbés de pierre, debout le long des murailles. M. Renoux a également un paysage d'un beau coloris.

Le jour qui vient du fond, dans cette longue salle cintrée, éclaire de teintes qui vont s'obscurcissant les plates arêtes des arceaux; un lourd pilier qui soutient la voûte et se détache sur le fond lumineux, est d'une teinte noire, vaguement grisâtre, admirablement étudiée. Comme intérieur donc ce tableau de M. Granet, *la réception de Jacques de Molay, dans l'ordre du Temple*, est très-beau, surtout sous le rapport de la lumière; quant à la scène en elle-même, elle est savamment disposée, voilà tout. Les personnages sont excessivement grands, bien trop grands, et les têtes n'existent pas. Dans son *Speziale* ou *pharmacien du couvent*, M. Granet prouve pourtant qu'il sait à merveille, quand il le veut, modeler une tête, sinon une main; le *Baptême du duc de Chartres*, est bien comme mise en scène et merveilleux comme lumière factice.

Dans l'*Ancien couvent des Dominicains,* de M. Génisson, tout est transparent; les dalles sont de cailloux vus à la lumière, les colonnes et les voûtes de verre peint en jaune; le jour traverse tout.

Quand nous aurons cité le *Grenier à sel de Lyon*, par M. N. Couturier; — murs assez solidement bâtis; — les intérieurs de M. Poirot, dessinateur correct, mais qui voit nos vieux monuments sous une couche de badigeon que nous ne leur souhaitons pas; — l'*Église Saint-Victor*, et le *Monastère de Bastau*, par M. Paul Martin, dont le coloris ne manque pas de puissance; — le *Cloître de Montfort*, par M. Maison, d'où nous avons entrevu un joli fond de paysage très-harmonieux, et *le chœur de Religieux de l'ordre Saint-François*, par M. Potier, nous pourrons nous enfermer avec une joie naïve dans les intérieurs bretons de M. Fortin, admirer à loisir tous ces détails vrais, pleins de caractère et de couleur; mais ce

ne sera pas un froid spectacle, nous vivrons de la vie qu'on mène céans, nous pourrons nous asseoir au coin de l'âtre près de ce vieux Breton qui fume, à côté des enfants et du chien du logis, dans cette salle basse où monte la lourde spirale d'un escalier aux balustres de bois sculpté. Les tableaux de M. Fortin ont pris des dimensions plus ambitieuses que d'habitude et les têtes des personnages ont conservé leur caractère, et sont modelées avec une fermeté et une science que nous ne soupçonnions pas à ce degré chez cet artiste. Nous citerons particulièrement celle de l'*Empirique*. Mais une scène charmante composée avec esprit et sentiment, c'est *le Mauvais numéro*. Un pauvre conscrit avec son costume pittoresque et ses longs cheveux qu'il faudra couper, est assis bien triste; à son chapeau à larges bords est attaché un superbe n° 8. Un camarade plus heureux que lui l'agace en riant avec un verre de cidre. Plus loin, près d'une vieille femme dont les yeux sont rouges de pleurs se tient une jeune fille qui n'ose pas pleurer, mais qui en a bonne envie, la chère enfant; ce tableau est délicieux, comme composition et comme expression. Seulement le coloris de M. Fortin a perdu un peu dans les grands tableaux de cette chaleur qui dorait ses petites toiles. Ce n'est, nous le croyons, que manque d'habitude des sujets développés; le pinceau de cet artiste retrouvera sa puissance, mais de ce jour M. Fortin n'est plus seulement peintre d'intérieur, puisque la pensée anime ses personnages.

— Et avant de sortir des hautes nefs des cathédrales, et des chaumières bretonnes, et de quitter les portails tout fleuris de sculptures, un mot à M. Poirot pour qui nous nous sommes montré un peu sévère. Sa *vue de l'escalier des géants au Palais Ducal, à Venise*, est d'une couleur vraie et qui a du charme. La touche aussi a plus de vigueur, et ce tableau révèle un artiste dont le talent progresse.

TH. BLANCHARD, DAUZATS, BACCUET, W. WYLD, ANASTASI, BRILLOUIN, PAUL FLANDRIN, ACHARD, L. LEROY, DAGNAN, JUSTIN OUVRIÉ, LOUBON, CH. LEROUX, THUILLIER, LAGARDETTE.

Nous avons une réparation à faire à M. Th. Blanchard; quand nous avons parlé de sa *Vue de Luzarches*, à qui nous reprochons de beaucoup trop ressembler à une autre vue de Luzarches, exposée l'année dernière, nous n'avions pas découvert encore sa *Vue des environs de Lyon*, où l'artiste a gagné une merveilleuse vigueur de coloris; un soleil chaud y couvre d'après collines de tons rouges et violets; sur les premiers plans

s'amassent à l'ombre de gigantesques roches où se dresse un panache d'arbres échevelés; le ciel est resplendissant de lumière, et nous sommes heureux de voir M. Blanchard, sorti de son chemin creux et verdoyant et surtout d'un faire un peu conventionnel.

Le cœur léger maintenant, nous pouvons traverser la Méditerranée pour aller contempler l'*Arc de triomphe de Djimilah*, bien que nous eussions pu nous dispenser du voyage, puisqu'on doit le transporter en France; mais ici on le réparera et on le gâtera; M. Dauzats, nous le montre tel qu'il est, bronzé par le temps, à moitié découronné de son entablement, ouvrant sa pure arcade sur un ciel lumineux, chaud et limpide. M. Dauzats est toujours un admirable coloriste; cette imposante ruine, ce n'est pas seulement de la pierre, dure et luisante, abrupte aux déchirures, c'est l'œuvre humaine achevée par les siècles, devenue rocher. Hélas! quel dommage que l'artiste ne puisse peindre les rajustements qu'on y fera, et jeter sur nos pierres neuves et froides cette couche de deux mille ans de soleil. Nous admirons et respectons le vœu du duc d'Orléans, mais l'arc de triomphe réparé, nous regretterons toujours la ruine, et le regret ne nous serait pas venu si nous n'avions eu sous les yeux que le tableau de M. Baccuet, qui a vu le monument de Djimilah badigeonné en ocre, au milieu de collines noirâtres et cotonneuses.

M. W. Wyld garde sa finesse de touche, et il a raison; de plus, il acquiert de la largeur et plus de vérité de coloris; — à merveille. Dans sa *Vue d'Amsterdam*, toujours cette netteté, cette précision qui rappelle en certains endroits le burin, mais à quelques pas, l'effet ne perd rien à cette habile minutie, les détails disparaissent dans un ensemble harmonieux; toujours aussi des eaux fluides et transparentes, une admirable lumière toujours, ce talent cosmopolite qui s'acclimate partout et rend le *Palais ducal à Venise*, aussi bien que la froide ville hollandaise, aussi bien que notre Louvre à nous et notre ciel nuageux; nous disions que le coloris de M. Wyld est plus vrai, vous verrez qu'avant peu il sera tout à fait vrai. Nous avons remarqué un joli portrait de femme du même peintre; il serait regrettable que M. Wyld s'en tînt à cette étude.

Nous avons en haine toute particulière le paysage composé. Les artistes d'ordinaire prennent soin de mettre sur le livret ces mots: *Paysage composé*. C'est, en vérité, une peine inutile, on s'en aperçoit bien. Mais, quand même ce paysage aurait un caractère de vérité, à quel propos venir dire aux gens, ce que vous voyez là n'existe pas. C'est détruire toute illusion. M. Anastasi, par exemple, a dispersé des moutons sur des

pelouses vastes faites avec largeur. Cet artiste, on le voit, a recherché le style, mais dans un chemin qui cotoie seulement celui de la vérité. Son soleil n'est pas du soleil et sa verdure est ce qui ressemble le plus à la verdure, après la verdure elle-même. Cette observation est aussi à l'adresse de M. Brillouin, à qui le soleil et la vérité font également défaut et qui pourtant témoigne d'un faire habile, d'une science profonde de l'harmonie. Nous les renverrons tous deux — bien qu'ils sachent peindre, — à cet atelier dont le ciel est le plafond.

M. Paul Flandrin est un des rares artistes qui, en recherchant le style ont su arriver à la vérité; il y est arrivé au moins comme effet; nous lui reprocherons toujours de ne pas faire des arbres, mais un seul arbre, des herbes tantôt pleines de rosée et de fleurs, tantôt envahies par mille plantes aux découpures étranges et au duvet soyeux, mais une seule herbe rase et luisante; nos réserves faites, reconnaissons que son paysage: la *Promenade du Poussin*, est d'une admirable harmonie; qu'il y règne une mélancolie toute religieuse et sévère, que ce tertre nu, ce fleuve grisâtre sont éclairés d'une lumière douce, calme, pleine de charme. Il y a beaucoup d'éclat dans son autre paysage, et le fond des collines violettes est d'une étonnante puissance de coloris. Il y a encore de M. Paul Flandrin, deux portraits faits avec un modelé très-ferme et beaucoup de largeur.

— A droite des rochers à pic d'une chaude pâleur et d'une admirable aspérité de touches, puis de beaux arbres groupés; le second plan s'enfonce et ne laisse voir que les cimes touffues qui se pressent comme des vagues houleuses; au fond un horizon de collines où la neige étincelle, tel est le tableau de M. Achard, *la Vallée du Graisivaudan*, les arbres du premier plan sont faits trop feuille à feuille, et ceux qui s'entassent dans la vallée s'arrondissent trop uniformément, mais pour la critique tout est dit; ce tableau est d'un coloris, d'une vérité, d'une harmonie admirables et plein de lumière.

L'*Intérieur de forêt dans le Morvan*, par L. Leroy, nous semble moins heureux que les précédentes œuvres de cet artiste; c'est toujours une touche large et grasse et de charmants détails, mais le coloris est trop triste, et l'effet qui peut être vrai relativement, manque pourtant de vérité. C'est une revanche à prendre et qui sera prise.

M. Dagnan a rendu avec bonheur cette espèce de brume scintillante dont le soleil méridional enveloppe les objets; sa *Vue du port de Nice*, ressemblerait à un port quelconque de la pâle Angleterre, n'était la lu-

mière. Cependant tout en reconnaissant qu'à force d'éclat un paysage peut devenir vague et vaporeux, ajoutons que pour que l'effet fût complet, il faudrait un coloris plus puissant.

Si M. Justin Ouvrié faisait les arbres avec autant de puissance et de solidité qu'il fait les monuments, ses tableaux ne laisseraient rien à désirer. Son *Château de Chenonceaux*, château renaissance posé légèrement sur des arches à travers lesquelles coule le Cher et passe la lumière, est admirablement peint, d'une architecture pure et précise et qui n'a rien de froid, tant elle s'enveloppe ou dans un soleil lumineux ou dans des ombres claires et pleines de reflets. L'eau est d'une étonnante transparence. Mêmes éloges au château de Séricourt; disons pourtant que M. Justin Ouvrié a fait preuve de plus de largeur de touche pour ses feuillages, dans sa *Vue du château de Saint-Cloud*, qui est d'un admirable effet; le moment n'est pas loin où cet artiste sera grand paysagiste, sous ce rapport, et nul ne sculpte mieux la pierre que lui.

Beaucoup de couleur et de vérité dans la *Vue de Nantes*, de M. Loubon et surtout dans son charmant petit tableau *des Faucheurs*.

— Le talent noble et sévère de M. Ch. Leroux n'a plus qu'à s'abandonner davantage à la naïveté des impressions; il en est à cet instant où il semble qu'on ait dépassé le but; en effet, dans sa prairie nous admirons beaucoup d'harmonie, de la majesté dans les lignes; mais dans sa recherche du style, l'artiste assombrit trop la nature.

M. Thuillier a trouvé la chaleur sans trop de violence, l'éclat sans exagération. — Un soleil splendide éclaire tous ses tableaux, *Palerme*, *l'ancienne voie Tiburtine; la voie des tombeaux* et *Taormina*. Des côtes ardemment éclairées, des terrains solides, la chaude harmonie qui règne entre la mer indigo, le ciel d'azur, les collines violettes, des ciels éclatants et dans deux de ces tableaux une grande sévérité de lignes attestent chez cet artiste de hautes études qui feront de ses qualités brillantes des qualités sérieuses.

— Une remarquable vigueur de coloris et beaucoup de largeur dans la *Vue du bout du Monde à Allevare*, par M. Lagardette; un torrent blanchâtre en fureur, au milieu de roches brunes et âpres; au fond des glaciers que la lumière argente.

H. SCHEFFER, GLEYRE, BARD, SAINT-JEAN, WAUQUIER, SCHLESINGER, BIARD, VETTER, GUÉ, BARRIER.

Qu'on nous permette d'enlever toutes les barrières qu'on nomme

catégories, pour que, le chemin devenu tout à fait libre, nous puissions aller à droite, à gauche, en avant, en arrière, réparant tous les oublis que nous avons pu commettre.

Dans les petits tableaux où il y a une pensée, le défaut de solidité dans la peinture et l'absence de toute puissance de coloris ne se font que peu sentir; mais si, dépourvu de ces deux qualités on veut faire un grand tableau, avec les dimensions grandissant les défauts, la pensée ne suffit plus à sauver l'œuvre. C'est ce qui arrive à M. H. Scheffer. Certes, en y regardant bien, il y a de l'expression dans les têtes de ses personnages, un certain sentiment s'y trouve; mais, pour Jeanne d'Arc, ce sentiment est faux. L'héroïne fut triste souvent, et eut le pressentiment de sa fin; mais c'était une fille de campagne, et non pas cette jeune femme malingre, pâle et délicate. Comme disposition, la scène est belle, mais le coloris en est plus qu'insuffisant. Cela est terne, gris, effacé et n'existe pas.

—Par une belle et lumineuse soirée, un homme, assis sur le rivage et la tête baissée, voit fuir dans une barque de belles jeunes filles, qui chantent, et un *cupido* rêveur effeuillant des roses dans le flot. C'est une personnification heureuse du soir de la vie, et il y règne une harmonie douce, voilée, admirable. L'éclat du jour n'est pas éteint, mais adouci. M. Gleyre est coloriste, bien qu'on ait à lui reprocher des carnations trop uniformes. Le dessin çà et là fait un peu défaut pour la femme en rose, par exemple, qui se trouve à la poupe, et dont la ligne des épaules se continue bien trop bas; comme aussi pour le personnage qui pleure sur ses rêves enfuis. Ce tableau n'en est pas moins très-remarquable et d'un grand sentiment poétique.

Ceci nous conduit tout droit à la barque à Caron de M. Bard, dont la composition est savante et le dessin correct. Sur cette barque, une jeune fille couronnée de fleurs, un poëte couronné de laurier, une mère, un vieillard, un jeune guerrier casque en tête, qui a un air un peu trop Télémaque; puis, enfin, le farouche Nautonnier En général l'expression des têtes révèle un artiste penseur; mais tout le tableau est peint à teintes plates et d'un ton brique trop uniforme. On dirait un fragment de vase étrusque. La peinture a ses lois qu'il faut suivre même pour des sujets aussi primitifs. Semblables qualités et défauts dans la *Vierge en prière* du même peintre.

Comment de la barque à Caron arrivons-nous au tableau de M. Saint-Jean? je l'ignore; mais nous y sommes, et le moyen de s'en distraire!

Une petite niche finement sculptée, et qui contient une vierge, est entourée d'une magnifique couronne de fleurs fraîches et parfumées ; oui, elles ne sont pas peintes. Ce sont des fleurs réelles, des roses jaunes et des roses roses, dont le jour traverse les feuilles diaphanes, soyeuses, chiffonnées ; de rouges pivoines aux reflets glacés ; une svelte pervenche des bois ouvrant sa clochette lilas ; des tulipes, des brins de myosotis... Que dire de ces fleurs de M. Saint-Jean ? qu'elles sont la réalité même, que l'artiste possède un coloris merveilleux, et qu'en dépit de la finesse de touches qu'exigent ces frêles et suaves calices, il conserve une étonnante largeur de touche.

— Un mot à M. Wauquier qui, d'un tout petit sujet, a fait un grand tableau, *Scène de Chiromancie*. Sa sorcière est trop bonne femme, son page est trop vieille femme, et quant à la jeune fille, elle est insignifiante. Quelques qualités d'exécution.

Si jeunesse savait... nous dit M. Schlesinger ; savait quoi ? Nous voyons de belles jeunes filles qui se tordent de rire autour d'un vieux grison, lequel raconte une histoire ; nous ne comprenons pas. Ce que nous comprenons bien, c'est que ces jeunes filles sont charmantes, habillées d'étoffes très-riches et bien drapées, et que l'artiste est un coloriste très-brillant. Il recherche même trop l'éclat dans ce tableau, comme dans *les Favorites du sérail* et *la Belle Algérienne*.

— M. Biard avait le don d'exciter un rire fou ; ne fait pas rire qui veut. Il devient sérieux, et nous croyons qu'il a tort. Ainsi, dans son abordage de Jean-Bart, *la visite d'Héden* et *du Saint-Sépulcre*, par le prince de Joinville, si on reconnaît certains détails heureux, on se prend à songer à part soi que la perspective fait souvent défaut, et que ces teintes grisâtres et noirâtres n'ont jamais été de la couleur. En face des tableaux grotesques, qui faisait cette réflexion ? Quand on a ri, on est désarmé. Il y a de beaux détails et d'excellentes parties dans *le Pèlerinage de la Mecque* et l'*Abordage de Jean-Bart*. C'est un charmant petit tableau que l'*Intérieur d'un Châlet*, du même peintre.

Puisque nous venons de parler de Jean-Bart, nous l'avons vu tout enfant, et déjà bien énergique dans le tableau de M. Vetter. Quel dommage qu'il n'y ait pas autant d'énergie dans la couleur ! La scène est bien conçue et disposée.

A propos d'énergie, ceci nous remet en mémoire le beau tableau de M. Gué, *la Porte de Panessac au Puy en Velay*. C'est, devant une lourde porte de ville, une bataille acharnée, un pêle-mêle admirable, des cava-

liers qui se ruent, des armes qui se choquent, des chevaux qui se câbrent, une fureur incroyable. Le coloris de M. Gué a dans ce tableau encore gagné en vigueur. Les chevaux, entre autres détails, sont traités de main de maître. C'est un souvenir heureux de Salvator Rosa. Le coloris n'a pas autant de vérité dans les charmants tableaux du même artiste, les *Quatre-Saisons*. Nous y avons admiré des paysages bien traités, mais les ciels nous ont paru faux. Du reste, dans les quatre tableaux, il y a de ces jolis enfants que M. Gué peint si bien et si naïvement.

Un électeur de Saxe racontant à son frère et à son chancelier, son rêve de la nuit précédente, est-ce bien là un sujet de tableau? M. Barrier a dépensé du talent pour cette scène peu intéressante.

HUET, BUTTURA, HOSTEIN, GUIAUD, A. ROBERT, COROT, AR. LELEUX, HÉDOUIN, FRERE J. COIGNET, MALAPEAU, DESGOFFES, AND. GIROUX, VINIT, THIERRÉE, BORGET, LECOINTE, SCHÆFFER, LENOBLE, SABATIER.

Dans sa vue d'Avignon, M. Huet a reproduit un effet vrai, on ne peut le nier, mais désagréable; le jaune partout domine, l'eau est jaunâtre, le ciel où brille le soleil est jaune, l'ombre chaude même dans laquelle s'enveloppe la silhouette du château des papes s'éclaire de reflets jaunes également, si bien, que ce tableau fait avec talent, où l'eau est d'une merveilleuse limpidité, où le ciel est très-lumineux, se trouve affadi par cette uniformité de tons. De ce qu'un effet est vrai, il ne s'ensuit pas toujours qu'il soit heureux.

M. Buttura, au contraire, a plongé son ravin dans une ombre beaucoup trop épaisse et trop lourde. Dans cette nuit profonde, on distingue certains détails traités avec une grande fermeté, et si le ciel, qui est plein de lumière, daignait éclairer un peu plus ces profondeurs, nous ne doutons pas qu'il ne revelât un remarquable talent de coloriste.

M. Hostein préfère, lui, ces jours clairs, scintillants, cristallins, où dans une atmosphère pure tous les plans se dessinent avec précision; nous avons admiré surtout les *Ruines de Chabrillan* aux environs de Valence, paysage d'une véritable grandeur de lignes, frais, lumineux, plein d'espace, et les diverses vues d'Annonay. Un peu plus de largeur dans l'exécution et de chaleur, et M. Hostein acquerra le style sans l'aridité; le but vers lequel cet artiste chaque année fait un pas.

M. Guiaud voit la nature en véritable poëte, avec émotion et bonheur, et il la rend simplement, avec une charmante naïveté. La *Vue du châ-*

teau de Gierberg et du *Château de Ribeauvillé* est une œuvre très-remarquable, où les détails gracieux ont juste l'importance qu'il faut pour laisser à l'ensemble toute sa puissance : belle lumière et coloris vrai.

« Que dire des paysages de M. Robert? — Peu de chose. — N'est-ce pas là de la verdure? — Oui, sans doute. — De la lumière? — Assurément. — Les paysages ne sont-ils pas vrais? »

Tout le monde en convient et nul n'y contredit.

Il leur manque ce qui manque aussi à beaucoup d'autres, le sentiment poétique. Rendus froidement, ils laissent froid.

Précisément chez M. Corot, le sentiment poétique, se trouve au plus haut degré ; en face de ses tableaux, on est moins porté d'abord à admirer un joli site qu'à se laisser aller à une douce rêverie contemplative. Ce qu'on appelle pensée en paysage, M. Corot le possède vraiment. Nous ne lui reprocherions qu'une chose, c'est de trop nous montrer la nature au travers de son inspiration. A lui, nous lui demanderions un peu plus de vérité vulgaire, et, jusqu'à un certain point, cette critique est un éloge; ils ne sont pas nombreux les paysagistes à qui on pourrait s'adresser; du reste, courage, artiste; le public sait reconnaître votre talent, malgré les exclusions qui frappent vos plus belles œuvres et les engloutissements des autres au plus profond de la galerie dite des catacombes.

Des montagnards de la forêt Noire, tous assis à l'ombre, femmes et hommes, avec leur costume éclatant ; les uns boivent, les autres causent ou préparent le goûter. C'est là une scène charmante due à M. Armand Leleux, qui a fait de grands progrès. La lumière est très-chaude et très-vive, et la ligne de rochers sur la droite est belle d'aspérité. Le fond des arbres ne nous paraît pas d'un effet très-vrai. Que M. Armand Leleux se défie bien fort de la fantaisie.

Nous n'adresserons pas le même avis à M. Hédouin, dont le talent est simple, naïf, plein de vérité. Ce que nous lui reprocherons, c'est de choisir des sujets ingrats, et le reproche sera d'autant plus vif qu'il y dépense un très-beau talent. Ainsi, pour nous représenter tout simplement deux Ossaloises à la porte d'un moulin, eût-il fallu qu'au lieu de ce grand mur de chaumière blanc et monotone le regard découvrît quelque coin de paysage que l'artiste, nous en jugeons à de charmants détails, eût traité avec beaucoup de largeur et d'harmonie.

Le talent de M. Frère a grandi ; nous ne soupçonnions pas qu'il pût

déployer toute l'énergie que nous avons admirée dans son tableau : *Épisode de la prise de Constantine*; les montagnes rocheuses y sont d'une admirable solidité, et toutes les dégradations de tons ont été étudiées avec finesse et rendues vigoureusement. En revanche, rien de plus frais, de plus ombragé, de plus gracieux que son tableau les *Poissons et le Berger*.

—Si vous aimez les riants paysages de notre beau pays, venez admirer cette vue prise sur la Marne, et cette cascade en Auvergne, par M. Jules Coignet. Où trouverez-vous des feuillages plus frémissants, une eau plus transparente et plus mobile, des ciels plus lumineux? où vous les trouverez? En Suisse, peut-être, si vous voulez y suivre l'artiste dont le paysage suisse est délicieux. M. Jules Coignet est habile artiste, son faire est brillant et plein de charme.

—*Trois Moutons au repos*, sur des pelouses d'une luxuriante végétation, voilà le tableau de M. Malapeau, charmant tableau plein de soleil. Les moutons bien étudiés, laissent à désirer comme finesse de coloris, et les plantes sont peut-être trop prodiguées, mais elles sont si fermement touchées qu'on aurait mauvaise grâce à s'en plaindre. Nous aimons beaucoup aussi, du même artiste, une nature morte, — un chien gardant plusieurs pièces de gibier; le chien ne fait pas partie des natures mortes — il vit très-bien, il vit admirablement. C'est pour M. Malapeau un heureux début dans un genre que, nous l'espérons, il n'abandonnera pas.

L'espace déjà contrarie notre désir d'être complet; nous ne pouvons que citer : *Le Cyclope*, de M. Desgoffes, tableau grandiose de lignes, d'un beau dessin et d'un coloris sévère. — Le tableau de M. André Giroux, qui avec beaucoup de talent, se laisse trop aller à une merveilleuse facilité; — le *Cimetière arabe*, de M. Vinit, avec ses tombes bizarres, et son minaret blanc éclairé d'une lumière très-limpide; — l'*Intérieur de Forêt* et le *groupe de chênes*, de M. Thierrée, dont les feuillages sont massés avec largeur, et les roches d'une vérité et d'une richesse de tons très-belles; pour cet artiste particulièrement nous devons regretter que notre appréciation demeure si incomplète. — la *rue de Clives à Calcutta*, par M. Borget, qui d'abord a attiré la foule par l'étrange nouveauté de ses sujets, et qui la retiendra par son talent de coloriste; — le paysage (effet du matin), de M. Lecointe, où les roches et le chemin, sont d'un ton un peu jaune, mais où s'éparpille un charmant troupeau. — *Le bon Samaritain*, de M. Schaeffer, avec des rochers plongés dans l'ombre

et assez vigoureux ; lumière froide et feuillage uniforme. — La *Vue prise aux bords de la Rylle*, par M. Lenoble, paysage très-chaud et très-lumineux, et, en terminant, il faudra bien accorder plus qu'une simple mention aux *Cavalcadores Romains*, conduisant des bœufs sauvages, de M. Sabatier. Ce tableau est magnifique de couleur. Les bœufs sont modelés avec beaucoup de fermeté ; leur pelage âpre, ras et aux tons farouchement fauves est bien rendu; au fond, des collines d'une étonnante âpreté.

AD. GUIGNET, ALOPHE, CH. MULLER, MENN, DECAISNE, RODOLPHE LEHMANN, G. DE SEGUR, HORNUNG, LEULLIER, G. FERRI, COUTURE, GEFFROY, EUGÈNE CHARPENTIER, BLONDEL.

Avec notre désir de ne pas oublier ceux en qui un talent nouveau se révèle, et dont nous comptons avec joie les promesses pour l'avenir, n'allons point passer sous silence, grand Dieu! les artistes qui tiennent des promesses anciennes, et dont la réputation est déjà haut placée.

Nous avouons en toute humilité que nous sommes en faute pour ne vous avoir pas parlé plus tôt du beau tableau de M. Adrien Guignet, *Épisode de la retraite des dix mille*; au fond d'une gorge qui se resserre entre d'âpres rochers, les Grecs se retirent, formidables, fiers, terribles, devant les Carduques, qui les poursuivent avec acharnement. Les Grecs étant sur le second plan, on ne voit que la tête de l'armée des Carduques, et cette disposition, fort belle sous certains rapports, a le tort de donner trop peu d'importance à cette poignée de barbares devant laquelle on s'étonne de voir céder une armée disciplinée. Du reste, admirable mouvement, pêle-mêle, fureur pleine d'élan, entrain inouï. Pris isolément, chaque détail, dans ce tableau, est d'une belle couleur et touché largement, pourtant l'ensemble reste pâle et mou. L'effet manque un peu de cohésion, d'unité et de vigueur.

— Les trois petits portraits de M. Alophe sont ravissants; on y retrouve ce moelleux et en même temps cette finesse tant admirée dans son crayon, et, de plus, un sentiment de la couleur qu'on ne pouvait soupçonner chez cet excellent artiste. Mais surtout son *portrait d'homme* révèle des qualités très-sévères comme dessinateur, et témoigne que M. Alophe vient, en Italie, de fortifier son talent aux sources éternelles du beau. — Courage donc! Nous vous attendons à de nouvelles œuvres!

Toujours chez M. Muller une étonnante fougue, une imagination

hardie, et souvent, pour l'artiste, de ces sourires que, suivant le poëte, la fortune accorde aux audacieux. Comme composition, son tableau : *Combat des Centaures et des Lapythes*, est très-remarquable; on y reconnaît une véritable puissance de création ; le dessin n'est pas toujours scrupuleusement correct, mais il est osé, vigoureux, inspiré. C'est bien là un festin qui devient orgie et combat, et l'expression des têtes est d'un peintre habile à rendre les passions énergiques. Seulement, M. Muller nous semble arriver peu à peu à un coloris trop conventionnel, et qu'il y réfléchisse, il n'est pas encore loin de cet embranchement où l'on a deux routes à choisir, dont une seule est la bonne.

Les Syrènes de M. Menn sont des femmes de la tête aux pieds, et si elles sont peu historiques, elles n'en sont que plus charmantes. Cet artiste est grand coloriste surtout; les carnations de ses syrènes sont fermes, fraîches, bien modelées, et d'un ton qui rappelle Rubens; ce n'est pas précisément de la beauté chaste et idéale, mais il faut se souvenir qu'il s'agit ici d'enchanteresses, et reconnaître qu'Ulysse est vraiment en danger. Tous les détails sont d'un coloris admirable.

La Loi entourée de la Justice et de la Force protége l'Ordre et le Travail; la Gloire récompense les guerriers, la Bienfaisance secourt les malheureux; telle est l'explication du plafond que M. Decaisne a fait pour le Luxembourg. Il s'est tiré avec une grande adresse de composition de ce sujet difficile à traiter, et en général ces abstractions politiques et morales sont heureusement personnifiées. Le Travail seul nous paraît un peu oisif, et la Bienfaisance est quelque peu fastueuse. Quant à la Loi, figure correcte et impassible comme il convient, la draperie jaune qui est sur ses genoux n'est pas un vêtement; elle tomberait si la Loi, qui est assise, se levait. Quant au coloris, il manque de puissance et un peu d'harmonie; c'est donc par le dessin et surtout la pensée que brille ce tableau.

Cette femme aux carnations dorées, aux purs contours, au regard noir, hardi avec une sorte de candeur, qui, le poing posé fièrement sur la hanche, porte sur sa tête une amphore d'où s'échappent des pampres en verdoyants festons, c'est *Grazia* la vendangeuse, digne sœur des belles filles de l'Italie que déjà Rodolphe Lehmann et son frère H. Lehmann nous ont fait admirer. C'est aussi la même vigueur de coloris, la même pureté de pinceau ; le bras seul manque de force et de solidité. Au fond, des rochers lumineux et la baie aux flots azurés. — Couleur superbe.

Une partie de ces éloges à M. de Ségur, pour son pâtre de la campagne de Rome.

M. Hornung a obtenu l'année dernière un succès populaire avec ses Savoyards *plus heureux qu'un roi*, et vite il s'est empressé de faire un pendant. — Fatale loi des pendants! — C'est toujours la même facilité vulgaire, le même faire brillant et scintillant, beaucoup de mérite et par trop peu d'idéal.

Du *Savoyard* de M. Hornung, passons aux lions de M. Leullier (singulière compagnie, des Savoyards et des lions!) M. Leullier a déjà fait d'admirables lions, et cette année il n'a pas démenti sa réputation. Nous l'attendons à de nouvelles œuvres.

M. G. Ferri a représenté avec talent l'*Abdication de Napoléon à Fontainebleau*. — Scène bien disposée, bien dessinée, et personnages d'un grand caractère historique; le coloris est harmonieux.

Parmi tous ces portraits qui semblent nous poursuivre du regard, n'en avons-nous pas oublié quelques-uns? Si fait, et des meilleurs; le portrait de M. C., par M. Couture, œuvre sévère comme dessin, un peu sombre comme couleur, mais d'un modelé très-savant et d'un effet harmonieux; cet artiste a aussi un charmant tableau intitulé le *Trouvère*. La tête du trouvère et celles des jeunes filles qui l'écoutent sont d'un sentiment très-poétique; la couleur en est chatoyante et harmonieuse, et le dessin a de l'originalité et du caractère. — Toujours de charmants portraits d'enfants par M. Geffroy, qui peint avec pureté et emploie un peu trop les teintes plates. Son *Molière* est une gracieuse étude à laquelle manque quelque peu la ressemblance. En revanche, dans ce tableau, le coloris gagne en vérité. Son *Odalisque* est d'un dessin élégant, mais les chairs ne sont pas assez modelées; enfin, son portrait de madame G***, réunir dans un ensemble charmant toutes les qualités de cet artiste. — Les années précédentes, les portraits de M. Charpentier où l'on remarquait d'excellentes qualités, ont attiré surtout l'attention par la célébrité des noms qu'ils portaient, mais cet artiste peut aujourd'hui faire le portrait des personnages à simples initiales, ses œuvres seront admirées sans aucun intérêt de curiosité étranger à l'art. C'est qu'en effet il a beaucoup gagné sous le rapport du coloris et de la largeur. Son *Marchand d'or* est, en outre, un excellent tableau. — On peut reconnaître dans le portrait de M. Gisors, par Ch. Blondel, des qualités raisonnables, un faire facile et élégant, un peu pâle, et qui manque trop d'énergie. Que dirons-nous de la *Judith* du

même artiste? l'énergie aussi lui fait défaut, et elle est peu dans le sentiment biblique.

SIMON GUERIN, LAZERGES, LAEMLEIN, TOURNEUX, DUCORNET, DUBOULOZ, DUVAL LECAMUS FILS, LANDELLE, MADAME PILLAUT, ROGER.

Il faut tenir compte aux artistes des immenses difficultés qu'offre un sujet tel que le Christ mort sur la croix. En effet, les maîtres se sont inspirés de la pensée religieuse, leurs œuvres sont magnifiques, et il faut faire autrement qu'eux. La plupart réussissent à faire autrement, c'est une justice à leur rendre; mais entre autres qualités, le sentiment religieux leur fait défaut. Nous admirons fort le Christ de M. Simon Guérin, précisément parce qu'une pensée haute et sévère s'y révèle; le coloris a de la vérité, et ce tableau est d'un effet puissant. Le dessin seul, en quelques parties, manque un peu de simplicité.— *Le Christ descendu de la croix*, de M. Lazerges, est dramatique, trop dramatique, peut-être, par suite de la lumière blafarde et étrange qui, partie on ne sait d'où, rayonne sur le groupe et le fait ressortir sur un fond ténébreux. Cette critique une fois faite, il ne nous reste qu'à louer la composition de ce tableau, l'expression douloureuse de la tête de la Vierge, la pureté des lignes, sinon la vérité de la couleur, par suite de cette lueur qui donne à la scène un aspect fantastique. — *Tabitha ressuscitée par saint Pierre,* de M. Laemlein, est remarquablement composée. Tabitha, jeune veuve de Joppé, drapée, du reste, avec un goût exquis, n'est-elle pas trop jeune fille? Quoi qu'il en soit, sa tête est d'une beauté suave, candide, angélique. La tête de saint Pierre est inspirée et sévère; nous le répétons, ce tableau est disposé grandement, avec une simplicité bien rare; dans cette scène d'intérieur, saint Pierre reste l'apôtre sublime du Christ, et son doigt levé au ciel dit assez quel est celui à qui doivent s'adresser les actions de grâce. — Il faut placer au rang des bonnes toiles le magnifique tableau de M. Tourneux, *la Marche des rois Mages*. Ce tableau est un pastel, mais on y remarque une vigueur d'accentuation presque inconnue au pastel. Le sujet est largement composé; on ne pouvait mieux allier le caractère historique et l'imagination, pour une époque où l'imagination doit elle-même créer le caractère historique.

Nous ne pouvons accorder qu'une froide et aride énumération aux quelques autres tableaux de sainteté qui se font remarquer par un ensemble harmonieux de beautés sages où les défauts ne ressortent pas trop; par exemple, le *Christ au tombeau* de M. Ducornet, cet artiste cou-

rageux dont on aime à constater les progrès ; *le Christ en croix* de M. Dubouloz ; *la Délivrance de saint Pierre*, par Duval Lecamus fils ; *la Charité* de M. Landelle ; *la Madeleine aux pieds de la Vierge*, par madame Pillaut ; *la Vision de Noël*, par M. Roger, tableau pensé par un poëte, et exécuté par un peintre de talent ; et du même artiste *l'Ordination de trois Africains*.

SAINT-EVRE, HUNIN, MATERSTEIG, BATTAILLE, A. DE TAVERNE, JOURNAULT, ACHILLE GIROUX, RAFFORT, LEJEUNE, GAVET, CALS, MADEMOISELLE ALLIER, GASTON GESSÉ, J. CHANDELIER, BEAUDERON, ANTONIN MOINE, V. VIDAL.

Des pèlerins de la Vierge naïvement groupés, vêtus de costumes pleins d'originalité et de caractère, chantent des cantiques par les chemins ; voilà le tableau de M. Saint-Evre, et l'on ne peut rien voir de plus charmant et de plus poétique. Les têtes, assez largement modelées, sont d'un type de beauté remarquable ; une lumière chaude et dorée éclaire la scène, et l'on ne peut guère trouver à reprendre qu'un peu de crudité dans le coloris. Les *Derniers conseils d'un père*, de M. Hunin, appartiennent trop à un genre de tableaux allemands, protestants même, pâles, bien pensés et bien dessinés, mais devenus vulgaires, et qui procèdent du genre Greuze. Les têtes sont belles dans ce tableau, et leur expression douloureuse ; l'âme qui les anime révèle un artiste de sentiment. Les mains du moribond sont bien étudiées, mais la couleur ! Parce que la mort entre dans un logis, la couleur ne s'y éteint pas. Les *Adieux de Dorothée* et *la Rencontre à la fontaine*, de M. Martersteig, appartiennent quelque peu à ce genre de tableau ; chez cet artiste aussi, — et c'est un point essentiel, — la pensée est grave, profonde, poétique, le dessin pur, et le coloris, sans être très-puissant, a une certaine vérité. — Les *Fiançailles de maître Pierre Gringoire*, par M. Battaille, sont la mise en scène heureusement comprise d'un des beaux chapitres de Notre-Dame de Paris. L'artiste n'a pas été au-dessous de sa tâche ; son tableau est bien composé, et surtout admirablement éclairé. Il y a du mouvement et de la vie dans les groupes, et c'est la représentation très-historique d'un fait devenu vraiment historique. — M. A. de Taverne a pris pour héroïne l'héroïne de la Fronde, *mademoiselle de Montpensier*, au moment où elle met elle-même le feu à l'un des canons de la Bastille. Il y a de la résolution dans la pose et dans la tête fort gracieuse de la princesse, et les personnages qui l'entourent sont habilement groupés. M. de Taverne n'est pas encore arrivé à un coloris parfaitement vrai ; mais, après les

progrès qu'il a faits, cet artiste, sans aucun doute, ne s'arrêtera pas là. Pourquoi faut-il que le délicieux tableau de M. Journault nous inspire une idée de tristesse? Parmi ces joyeux artistes en costumes plus ou moins sauvages et commodes (des artistes en voyage, *c'est tout dire, en un mot, et vous les connaissez*), parmi ces artistes, il en est un que nous avons perdu, et ce souvenir joyeux se voile de deuil [1]. Nous ne devons pas moins en rendre justice au peintre dont le talent est plein de bonhomie et de simplicité, et dont le coloris est vrai, fin et gracieux. Le paysage est d'une fraîcheur ravissante.— Des chevaux qu'on transporte dans un bac s'effraient de cette manière fort inusitée de voyager, et entrent en pleine révolte. M. Achille Giroux, dont le pinceau est facile et brillant, a mis dans cette scène beaucoup de mouvement et de vie. Il peint à ravir le pelage souple et luisant des chevaux, sous lequel on retrouve les détails anatomiques rendus avec science et fermeté. Son *Soldat des gardes de Charles I* est campé sur un très-beau cheval, mais conserve toutefois la prééminence due à l'homme. C'est un cavalier d'une belle et et fière prestance. — Il règne une véritable magnificence dans le tableau de M. Raffort, *Entrée de Henri III à Venise*; c'est une œuvre historique créée avec cette faculté de coloris qui est surtout accordée aux poëtes; le coloris a de l'éclat, la scène est habilement disposée, bien remplie, sans confusion, sans monotonie, avec d'heureuses gradations de lumière. — Nous aimons le caractère de vérité simple qui distingue également *la Vue de l'ancien quai de Châlons sur Saône*, de cet excellent artiste. — Il était difficile d'unir à la vigueur de coloris de M. Lejeune, cette teinte de mélancolie qui adoucit et fond tout éclat, et donne à l'ensemble d'un tableau ce qu'on appelle la pensée. — Cette pensée triste et religieuse, nous la trouvons dans le *Convoi funèbre d'un jeune enfant à Venise*. — De la bonhomie dans le caractère des personnages et dans leurs poses, de la finesse dans l'exécution, voilà ce qui plaît dans le *Sauvetage* de M. Gavet, et ce qui distingue son petit tableau d'une foule d'autres aussi attendrissants que vulgaires. — Enfin, nous trouvons du mérite d'exécution et du sentiment poétique dans la *Confession*, de mademoiselle Allier, et les deux charmants tableaux de M. Cals, *la Contemplation* et *une Pauvre Femme*. Ce sont des qualités assez rarement réunies pour qu'on en fasse la remarque.

— Si vous aimez de beaux feuillages qui se découpent dans un ciel

[1] C'est pour cette raison que nous nous sommes abstenus de donner ce tableau.

limpide, dans une atmosphère transparente, les mille détails de la végétation largement touchés, enfin, ce qui est frais, gracieux et parfumé, empressez-vous de chercher, pendant qu'il en est temps encore, le paysage de M. Gaston Jessé, et tâchez de rencontrer en chemin la prairie de M. Chandelier, ce jeune artiste au talent vrai, à qui nous reprocherons trop d'exiguité et de timidité dans ses sujets. — Nous avons eu le tort de ne pas vous avoir parlé du portrait de madame la comtesse de V., par M. Bauderon, portrait un peu sombre de coloris, où la tête est finement traitée, mais surtout où tous les détails d'une riche toilette sont merveilleusement exécutés; et aussi du gracieux portrait au pastel, par Antonin Moine; c'est un pastiche spirituel de nos Cidalise d'il y a cent ans; — il y a de la vigueur et de la finesse en même temps dans le *portrait de madame Nathan-Treillet,* par M. Vidal, et aussi dans les autres portraits exposés par cet artiste, qui, sous le nom d'*Aïka*, nous a donné un dessin d'un charme inexprimable.

SCULPTURE.

PRADIER, FOYATIER, WICHMANN, SIMART, DESBOEUFS, BOSIO, MAGGESI, MAINDRON, MOLCHNEHT, DIEUDONNÉ, PROTAT, LEGENDRE-HÉRAL, FEUCHÈRE, GOURDEL, DAGAND.

Il est plus difficile d'arriver à une originalité, grandiose et vraie à la fois, dans la sculpture que dans la peinture; en effet, la sculpture n'admet guère que les sujets élevés, et que la recherche du beau. Sans le secours puissant des contrastes, sans la couleur, il faut donc trouver ce beau idéal qui varie selon le point de vue où l'on se place. Un tort des statuaires, en général, c'est de reproduire toujours le type consacré par l'antiquité (nous n'entendons parler que des figures seulement). — Il n'y a pas beaucoup de genres de beautés parfaites, cependant il y en a plusieurs genres; la beauté grecque ou romaine n'est pas la beauté des peuples du nord; l'une est-elle supérieure à l'autre? nous n'oserions le décider. Pourtant, quelques artistes ayant à personnifier des sciences ou des passions toutes modernes, donnent à leurs créations le profil droit et pur des statues antiques : c'est une faute.

M. Pradier l'a bien senti. Aussi, dans sa statue de la ville de Strasbourg, par exemple, a-t-il trouvé un type d'une beauté toute nationale. Mais précisément pour l'héroïne qu'il nous représente cette année, pour cette belle *Cassandre,* il eût fallu s'inspirer des chefs-d'œuvre de l'anti-

quité. Passons condamnation sur le nom, ce n'est pas là Cassandre, mais c'est une belle femme nue, la tête renversée, la main sur la poitrine, les yeux languissants, et ayant auprès d'elle une couronne qu'elle semble abandonner. Nous y verrions volontiers la Poésie expirant au moment du triomphe, n'était cette beauté robuste et toute terrestre. La tête est belle. Les plis qui se forment dans les chairs accusent peut-être trop d'épaisseur, mais, à part cette critique, le modelé est moelleux, et tous les contours sont savants et gracieux à la fois.

Nous ne trouverons guère à admirer dans la *sainte Cécile* de M. Foyatier que de belles draperies souples et tombant naturellement. Aucune inspiration dans la tête de la sainte; on n'y voit pas le ravissement qu'éveillent les chants célestes mystérieusement entendus. Le profil est vulgaire et la bouche trop près du nez.

Quant à *la jeune fille allant puiser de l'eau*, par M. Wichmann, il n'y a aucune nécessité à ce que sa chemise tombe : en statuaire, nous n'aimons pas les nus involontaires qui éveillent des idées singulières. La gorge et les bras sont d'un dessin pur; la tête est une tête toute de fantaisie qui n'est que gentillette. Du reste, exécution habile.

La *Philosophie* de M. Simart a les bras croisés sur la poitrine : une main tient un rouleau; la tête est noblement posée, et le regard, que rien ne semble pouvoir distraire, est bien le regard de la pensée, le regard intérieur, jeté en soi-même sur son âme. Nous aurions désiré que la tête fût plus développée; le front, qui serait assez large pour une Vénus ou une Diane chasseresse, ne l'est pas assez pour la Philosophie. Ici M. Simart, se préoccupant de l'antique, ne s'est pas rappelé qu'à l'exception presque unique du Jupiter Olympien, toutes les autres têtes de divinités ne pouvaient contenir d'intelligence. La Philosophie en avait plus besoin que tout autre. Du reste, les draperies sont magnifiques et d'un goût exquis, et, à part le défaut que nous lui avons reproché, la tête est belle et sévère.

La *Science* de M. Desbœufs a peu de rapport avec la *Philosophie* de M. Simart. On ne retrouve pas la sublime insistance de pensée qui caractérise cette statue; cependant elle est grave et assez noble, mais peu expressive, et c'est fâcheux. La Science est couronnée d'immortelles et accoudée dans l'attitude de la méditation. M. Desbœufs a jeté sur la robe un voile transparent et léger qui en laisse voir les plis nombreux et froissés. L'effet, habilement rendu d'ailleurs et qui serait charmant en peinture, où l'on pourrait mettre un peu d'air entre les deux tissus, n'est pas

gracieux en sculpture; c'est quelque chose d'original sans doute, mais qui choque quelque peu : on ne peut comprendre exécuté matériellement un effet tout vaporeux. Ceci n'est pas la faute du statuaire, mais de la statuaire qui ne peut tout reproduire.

La *tête de la Vierge* de M. Bosio est d'une beauté chaste, candide, innocente et ignorante même; on y remarque un peu cet étonnement naïf qui convient aux Agnès : c'est, ce nous semble, la Vierge avant que le Saint-Esprit ne fût descendu vers elle. Le modelé en est d'une admirable suavité; mais, à en juger par le regard noyé de langueur et un certain air de volupté qui se devine à peine, cette tête si pure doit-elle rester pure; ne serait-ce pas une Vierge, plutôt que la Vierge?

Le *Giotto* de M. Maggesi est accroupi et dessine un mouton de son troupeau. La tête est inspirée, on peut le dire, et rayonne; le front est large, ferme, puissant, les joues un peu maigres, comme il convient; le visage pourtant n'est pas rustique et peut-être l'eussions-nous préféré plus simple et plus naïf. Mais surtout le corps n'est pas celui d'un pâtre; les bras sont beaucoup trop grêles, et le torse n'est pas assez vigoureux. Du reste, la pose est naturelle et charmante et tout le corps admirablement étudié.

Un jeune berger a été piqué à la poitrine par un serpent; il est accroupi à terre la tête douloureusement penchée; son chien lèche sa blessure; tel est le sujet choisi par M. Maindron. La tête de pâtre est belle, d'un caractère noble, mais qui garde quelque chose de sauvage; c'est bien la beauté populaire des peuples dont le type primitif s'est conservé dans toute sa pureté. Les cheveux sont exécutés un peu trop largement en mèches compactes; la pose du berger est belle de simplicité et d'abandon, mais celle du chien n'est pas aussi naturelle. Dessin élégant, mais quelquefois peu correct.

M. Klagmann est un des rares artistes qui, en sculpture, ont su trouver une franche originalité. Son enfant tenant un lapin, est gracieux d'attitude, d'une charmante distinction; les chairs ont de la souplesse et l'artiste a cette vraie science anatomique qui se laisse deviner.

Le talent de M. Regis Breysse est un talent neuf, que l'étude fortifie tous les jours, mais qui garde son caractère et son inspiration. Son Christ en croix est très-beau comme pensée; la tête est douce et sévère; quant à l'exécution, encore quelques incorrections qui disparaîtront bientôt.

La *Vierge* de M. Molchneth est bien drapée, mais la tête est mignarde, et petite, et, comme les mains, elle est d'un modelé mou.

Quant à l'*Alexandre le Grand* terrassant un lion, de M. Dieudonné, l'artiste s'est beaucoup trop inspiré du Spartacus si populaire de M. Foyatier ; le corps est grêle et tourmenté, et les bras sont même tout à fait défectueux : en art, il faut terrasser et anéantir tous souvenirs serviles.

Chose difficile en sculpture que de reproduire le rire ; d'ordinaire, le rire vieillit les figures les plus gracieuses, et c'est ce qui est arrivé à *Sara la Baigneuse* de M. Protat. Nous ferons observer à l'artiste que le sujet ne comportait tout au plus qu'un imperceptible sourire suspendu même par un pudique effroi ; du reste, son bas-relief, — car c'est un bas-relief, — est d'une composition heureuse ; la jeune fille est légèrement posée sur la frêle escarpolète ; dans le fond, une allée de bois et des jeunes filles qui passent. Une des jambes de la baigneuse pend d'une façon désagréable : on la dirait brisée. Le corps d'un modelé habile n'est pas assez svelte et la figure manque de charme. M. Protat a exposé deux bustes charmants et très-fins des demoiselles Ferdinand Barrot.

La statue de *Turgot,* par M. Legendre-Héral, est belle de pose ; la tête, souriante et bénigne, n'a pas précisément de caractère . c'est Turgot recevant dans un salon ; ce n'est pas Turgot à la tribune et tenant, comme il le fait, un discours fort sérieux. Les détails de son habillement ne sont pas heureux. Le costume moderne est ingrat, nous le savons, et nous en tenons compte ; mais enfin les plis de ce pantalon ne sont pas des plis, ce sont des trous. Même défaut d'expression au *buste du duc d'Orléans*, dont la figure est molle et sans harmonie. Le *buste de M. Granet* est le meilleur ouvrage de M. Legendre-Héral.

Le *Léonard de Vinci* de M. Feuchère nous a rappelé, pour l'expression mâle et puissante de la tête et l'énergie du regard, le Benvenuto Cellini de Robert-Fleury ; la tête est admirablement étudiée ; le front se taille avec ampleur ; les vêtements sont habilement et largement traités ; la pose du bras gauche seule nous a paru forcée ; en revanche, la main est magnifique. La *Galatée,* du même artiste, se distingue par un dessin plein de grâce et un genre de beauté tout à fait originale. Enfin, il y a beaucoup d'élan et d'audace dans son *Amazone domptant un cheval.*

Il y a d'excellentes qualités dans l'*Éducation de la Vierge* de M. Gourdel ; d'abord le groupe est simplement et noblement posé. On pourrait reprocher à la tête de sainte Anne d'être plutôt flétrie que vieillie, — ce qui n'est pas même chose. — La sainteté vieillit et ne flétrit pas. Quant à la tête de la Vierge, elle est d'une pureté ravissante, vraiment naïve et candide ; est-ce à dessein qu'elle est ensevelie ainsi dans une robe d'une

étoffe épaisse où son corps se dessine à peine ? En général, dans ce groupe, les draperies sont belles, mais un peu lourdes.

La *Diane chasseresse* de M. Dagand est comme dessin peu remarquable, et la tête est d'un style Louis XV qui donnerait à penser que cette statue est destinée à orner quelque antique boulingrin peuplé çà et là d'ifs taillés en pyramides.

H. LEMAIRE, ELSCOECT, GRUYÈRE, DUPRÉ, CHAMBORD, OUDINÉ, DAUMAS, J.A. BARRE, BION, FAILLOT, BRAN, BARRÉ, LE COMTE DE NIEUWERKERKE.

Le sujet du bas-relief de M. H. Lemaire est la *première distribution des croix de la Légion-d'Honneur au camp de Boulogne* ; Napoléon nous y paraît complétement sacrifié ; sa figure est inexpressive et sa pose trop effacée. Le bras de celui qu'on décore est bas-relief dans le haut et ronde-bosse dans le bas, ce qui produit un effet disgracieux. Ce bas-relief est pourtant composé avec habileté : certains détails en sont charmants. Le soldat, par exemple, qui agite un drapeau avec joie, est peut être trop démonstratif pour la cérémonie ; mais sa pose est d'un abandon ravissant.

Le *buste de Jouffroy*, par M. Elshoëct, se distingue par un modelé ferme et savant et beaucoup de finesse ; mais son *buste du baron Larrey* est surtout remarquable par la souplesse, l'animation, la vie de la chair ; les joues grasses, un peu martelées, sont d'une admirable vérité ; tous les méplats du front sont indiqués avec une science de phrénologiste ; nous espérons que cet artiste nous donnera bientôt quelque œuvre plus importante.

M. Gruyère s'est habilement souvenu du beau mythe qui se cache sous la personnification poétique de *Psyché*; aussi nous a-t-il donné une jeune fille pudiquement nue, qui s'est revêtue de honte en dépouillant sa tunique de lin, comme dit Plutarque, et dont la beauté est idéale et pure. La *jeune fille* de M. Duprez, qui, en souriant, touche légèrement du doigt les cornes mobiles d'un limaçon, est gracieuse, son sourire a du charme. Dessin assez correct.

La *tête du Christ* de M. Chambord est régulière et froide, peu modelée. Pour une tête de Christ, la régularité ne suffit pas ; il faut encore la bonté, l'expression divine.

Comme disposition, c'est un très-beau groupe que celui de *la Charité*, par M. Oudiné. Le dessin est régulier, les draperies sont d'un bel arrangement ; il règne dans l'ensemble, enfin, beaucoup d'harmonie. Nous reprocherons seulement à la tête de la Charité d'être froide, de n'avoir pas

l'animation compatissante, le sourire maternel; il en résulte, et c'est tout naturel, que ces beaux enfants sont tristes et ont l'air malheureux. M. Oudiné a exposé deux cadres contenant plusieurs médaillons dont presque tous sont remarquables.

Le *Charles d'Anjou, comte de Provence, apposant son cachet sur un traité*, par M. Daumas, est fier d'attitude, d'un dessin hardi, compris avec une grande intelligence historique, et largement fait.

Puisque nous parlons de vérité historique, nous devons citer l'Achille de Harlay de M. Barre, œuvre empreinte d'un grand caractère, où l'artiste s'est tiré avec bonheur des difficultés du costume. La tête est belle, et contient une pensée. Comme sentiment religieux, la *Sainte Famille* et le *Saint Vincent de Paul*, de M. Bion, sont très-bien composés.

ARCHITECTURE.

L'architecture ne crée plus, c'est un fait avéré; elle imite ou l'antiquité, ou le moyen âge, ou la renaissance; mais on peut lui rendre cette justice, qu'elle imite de mieux en mieux, avec plus de science et d'intelligence, qu'elle excelle à comprendre, à saisir, à s'approprier le caractère d'une époque, et, dans cette voie, il y a encore de la gloire à recueillir pour elle; les monuments de l'antiquité eux-mêmes, si longtemps étudiés avec idolâtrie, ne sont vraiment compris que depuis quelques années : aussi les restaurations faites à ce point de vue ont-elles un intérêt tout nouveau et sont-elles comme des révélations. Nous citerons, cette année, la restauration du Panthéon par M. Travers, exécutée avec une pureté et un goût exquis. Viennent ensuite les études ou les projets d'églises gothiques, parmi lesquels nous avons remarqué la Sainte-Chapelle de Vincennes, par M. Lion, dont le dessin est ferme, précis, solide et où l'architecte se montre coloriste; les églises de Moret et de Donnemarie, par M. Garrez; les dessins fort habiles de M. Jourdan; le projet d'achèvement de Saint-Urbain, par M. Berthelin, qui témoigne d'une science profonde; enfin s'offre l'architecture qu'on pourrait appeler municipale, et nous avons retrouvé le projet de couronnement de l'Arc de l'Étoile, qui, exécuté en 1838, nous a paru très-lourd et très-disgracieux. Il en est de même en 1843. M. Blouet a exposé aussi un projet de pénitencier cellulaire très-habilement distribué, mais très-cruel : on ne peut que souhaiter qu'il ne soit pas adopté, celui-là ni aucun autre. — Le projet de monument en l'honneur du duc d'Orléans n'est ni chrétien, ni païen : c'est quelque chose de bâtard qui ne dit rien à la pensée. Nous désirons

voir s'élever à Paris la fontaine à Moïse dont M. Garnaud a donné le dessin, et la mosquée de M. Mélick, monument d'un goût tout oriental. Voire même aussi les grandes halles de M. Magne, dont l'idée, municipalement parlant, nous paraît très-ingénieuse.

GRAVURE ET LITHOGRAPHIE.

Nous n'avons pas assez de place pour apprécier dignement l'exposition de gravure de cette année; mais heureusement ce sont là des œuvres qu'on peut revoir à loisir, et, qui mieux est, admirer chez soi : aussi nous contenterons-nous d'une simple énumération, les noms de certains artistes étant d'ailleurs à eux seuls un éloge.

Nous avons remarqué d'abord la *Françoise de Rimini*, par Calamatta, gravure d'une exécution qui arrive à certains effets de la peinture qui sont d'un moelleux admirable; pour les carnations par exemple, le *Charles I* d'Achille Martinet d'après Delaroche, dessin pur et purement gravé où l'on remarque de jolis détails : il lui manque un peu du laisser-aller artistique, de la verve d'Henriquel-Dupont; le *Léon X* de M. Jesi (d'après Raphaël), qui se distingue par la même adresse d'exécution que la gravure de M. Martinet, gravure recommandable sous tous les rapports, mais seulement un peu froide; les *funérailles de Marceau*, par M. Sixdeniers; les gravures de MM. Blanchard père, Rollet, Jazet, Alexandre Manceau, Girard, Garnier, et les paysages à l'eau forte si finis et si vrais de M. Bléry.

La lithographie approche tous les jours d'avantage de la perfection; elle avait déjà le moelleux et elle gagne la précision. Nous citerons particulièrement *Hélène Adelsfreit*, par M. de Lemud, petite lithographie qui pourrait faire une grande peinture, admirable par l'originalité de la composition et une exécution large; les portraits du *duc d'Aumale*, du *comte de Paris* et de la *princesse royale d'Angleterre*, par M. Léon Noël, dont le crayon est si habile, si soigneux; enfin les beaux portraits de M. Grévedon, que sa grâce et son élégance ont rendu populaire.

Pour ceux qui ont bien voulu nous suivre dans ce compte-rendu patient, minutieux et un peu aride, nous espérons qu'il sera prouvé comme à nous que les expositions annuelles sont nécessaires.

En effet, à côté des chefs-d'œuvre qui ont été rares de tout temps et qu'il n'est pas donné même à un pays comme la France de produire tous

les ans, il y a les œuvres moins hautes, mais remarquables pourtant, signées par une foule d'artistes d'un talent incontestable, œuvres qui sont nombreuses à chaque exposition; qui plus à la portée des études moins sévères, et surtout des fortunes modestes, tendent à répandre le goût des arts dans toutes les classes, forment le jugement du public, et créent chaque jour de nouveaux amateurs.

Une nation est grande entre toutes, sans doute, quand elle a de magnifiques toiles dans ses musées; mais les musées souvent sont déserts, et cette nation pourra vraiment être considérée comme arrivée à une plus haute intelligence artistique, si chez elle l'art est populaire, s'il se glisse dans les salons, sous toutes les formes, si elle en vient à estimer plus une œuvre d'art, enfin, qu'une riche tenture.

Or, avec des expositions à termes éloignés, vous empêchez de se produire un nombre immense d'artistes recommandables, et que la foule apprend à connaître et à aimer. Chaque année, le nombre des œuvres d'art arrive à deux mille; supposons que l'exposition n'ait lieu que tous les cinq ans; admettrez-vous pour un seul salon dix mille ouvrages. Non, sans doute; vous en refuserez sept mille, au moins.

Vous voyez bien que les expositions annuelles favorisent l'art, et que vous l'étoufferiez; qu'elles font vivre les artistes, et que vous les priveriez d'un gain légitime et glorieux. D'ailleurs, les expositions annuelles n'empêchent aucunement les œuvres lentes et de haute portée de ne se produire qu'à leur temps; nul n'est forcé d'exposer.

Les expositions annuelles sont donc un bienfait; l'art, les artistes, le public, tous y gagnent: l'art en popularité, les artistes en gloire et en fortune, le public en expérience.

Il est des artistes de talent dont nous avons souvent admiré les tableaux, et qui pourtant se trouvent oubliés dans notre revue: citons MM. Lehoux et d'Anthoïne, dont nous donnons les tableaux: *Halte d'Arabes auprès d'une citerne*, et le *Giaour*. Notre impartialité est sauvée, car ces deux compositions feront elles-mêmes leur éloge.

FIN.

CLASSIFICATION

DES

DESSINS DE L'ALBUM DU SALON DE 1843.

	Peints par MM.	Reproduits par MM.	Pages.
Le Tintoret et sa fille.	Léon Cogniet.	Aug. Lemoine.	1
Une femme sortant du bain.	Robert-Fleury.	Monilleron.	2
Charles-Quint ramassant le pinceau du Titien.	Robert-Fleury.	A. Jorel.	4
Chansons à la porte d'une posada.	Adolphe Leleux.	H. Baron.	6
Le port de Boulogne.	Eug. Isabey.	Eug. Cicéri.	8
Paysage.	Gaspard Lacroix.	Marvy.	10
Le Ravin.	Charlet.	Pruche.	12
Jérémie prophète.	H. Lehmann.	Lemoine.	14
Paul Potter dessinant d'après nature dans la campagne.	Lepoittevin.	C. Bour.	16
Jacob et Rachel.	Laby.	Loire.	18
Des condottieri.	H. Baron.	H. Baron.	20
Jésus-Christ et les disciples d'Emmaüs.	Louis-Boux.	Lemoine.	22
La peur du mal donne le mal de la peur.	Guillemin.	Bayot.	24
Naufrage d'une embarcation de l'Algésiras.	Ch. Meyer.	Ch. Meyer.	26
Débarquement du général Bonaparte.	A. Meyer.	Sabatier.	28
Crypte de la cathédrale de Bâle.	Renoux.	Renoux.	30
L'Empirique.	Fortin.	H. Baron.	32
L'Arc-de-triomphe de Djimilah.	Dauzats.	Dauzats.	34
Escalier des Géants dans le palais ducal, à Venise.	Poirot.	Mathieu.	36
Vue prise à Amsterdam.	W. Wyld.	W. Wyld.	38
Bords du Tibre, appelés à Rome promenade du Poussin.	Paul Flandrin.	Français.	40
Guirlande de fleurs suspendue autour d'une niche gothique de la Vierge.	Saint-Jean.	Français.	42
Vue du château de Chenonceaux.	Justin Ouvrié.	Victor Petit.	44
Châteaux de Gierberg et de Saint-Ulrich.	Guiaud.	Guiaud.	46
Épisode de la prise de Constantine.	Th. Frère.	Th. Frère.	48
Épisode de la retraite des dix mille.	Adrien Guignet.	Français.	50
Portraits.	Alophe.	Alophe.	50
Grazia.	Rod. Lehmann.	Aug. Lemoine.	52
Tabitha ressuscitée par saint Pierre.	Laemlin.	Aug. Lemoine.	54
Chevaux effrayés dans un bac.	Achille Giroux.	Achille Giroux.	56
Le Giaour.	D'Anthoine.	H. Baron.	58
Halte d'Arabes auprès d'une fontaine.	Lehoux.	H. Baron.	60

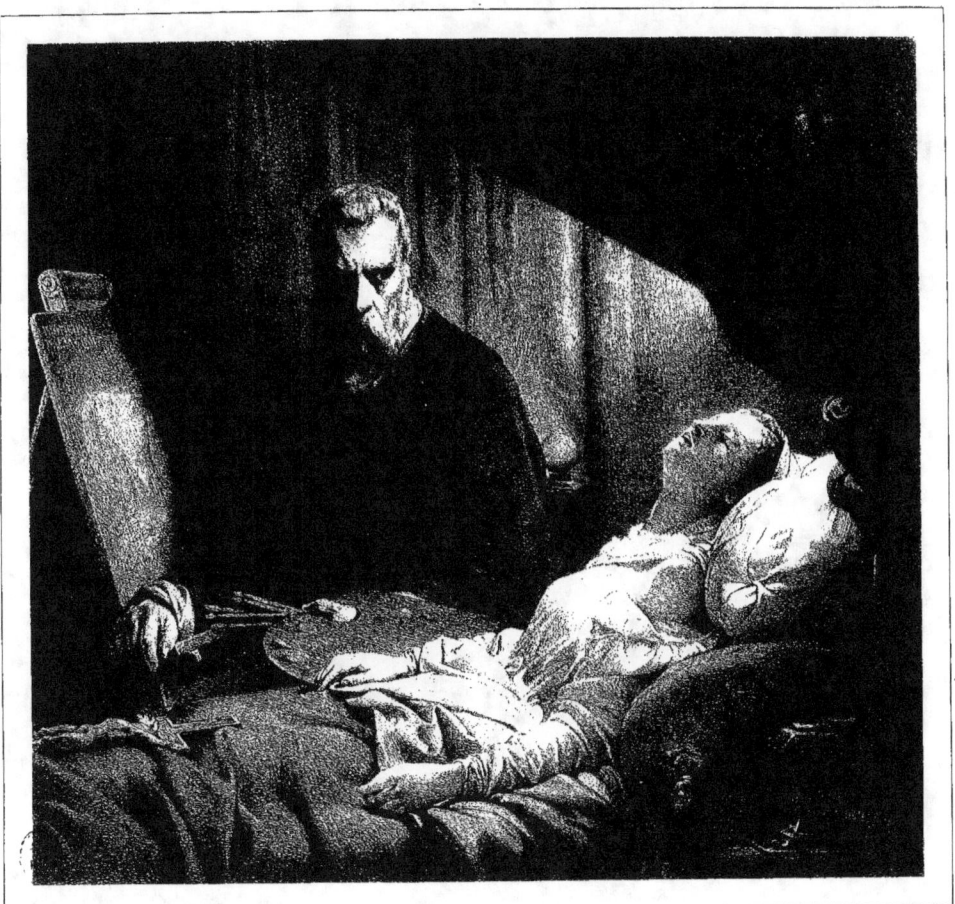

Le Tintoret et sa fille.

SALON DE 1843.
Robert-Fleury.

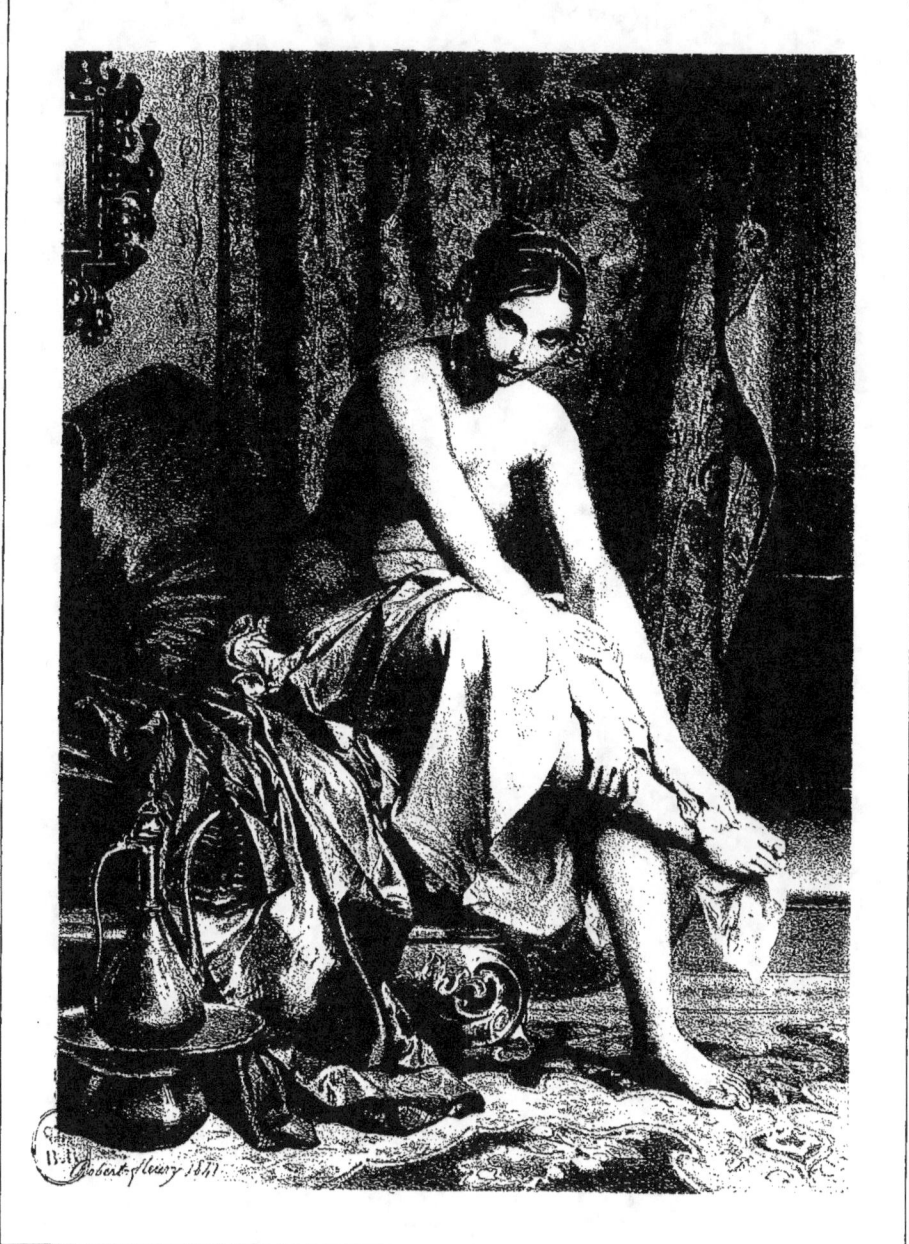

Une Femme Sortant du Bain.

SALON DE 1843.
Robert Fleury.

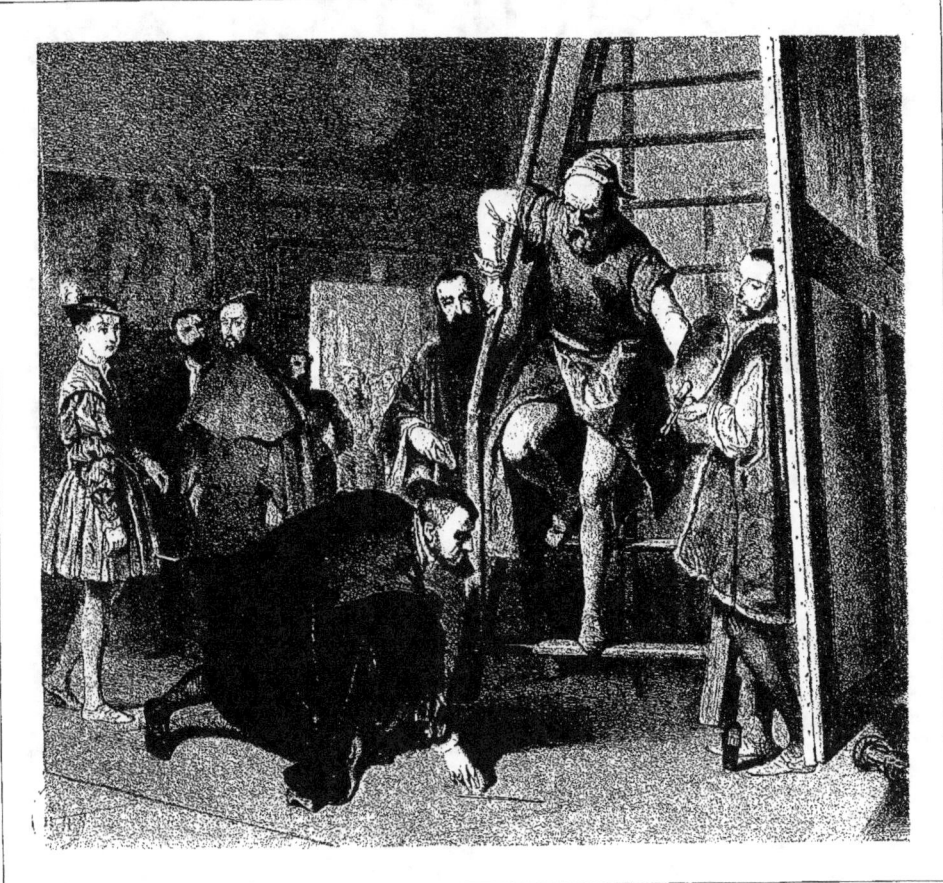

Charles-Quint ramassant le pinceau du Titien.

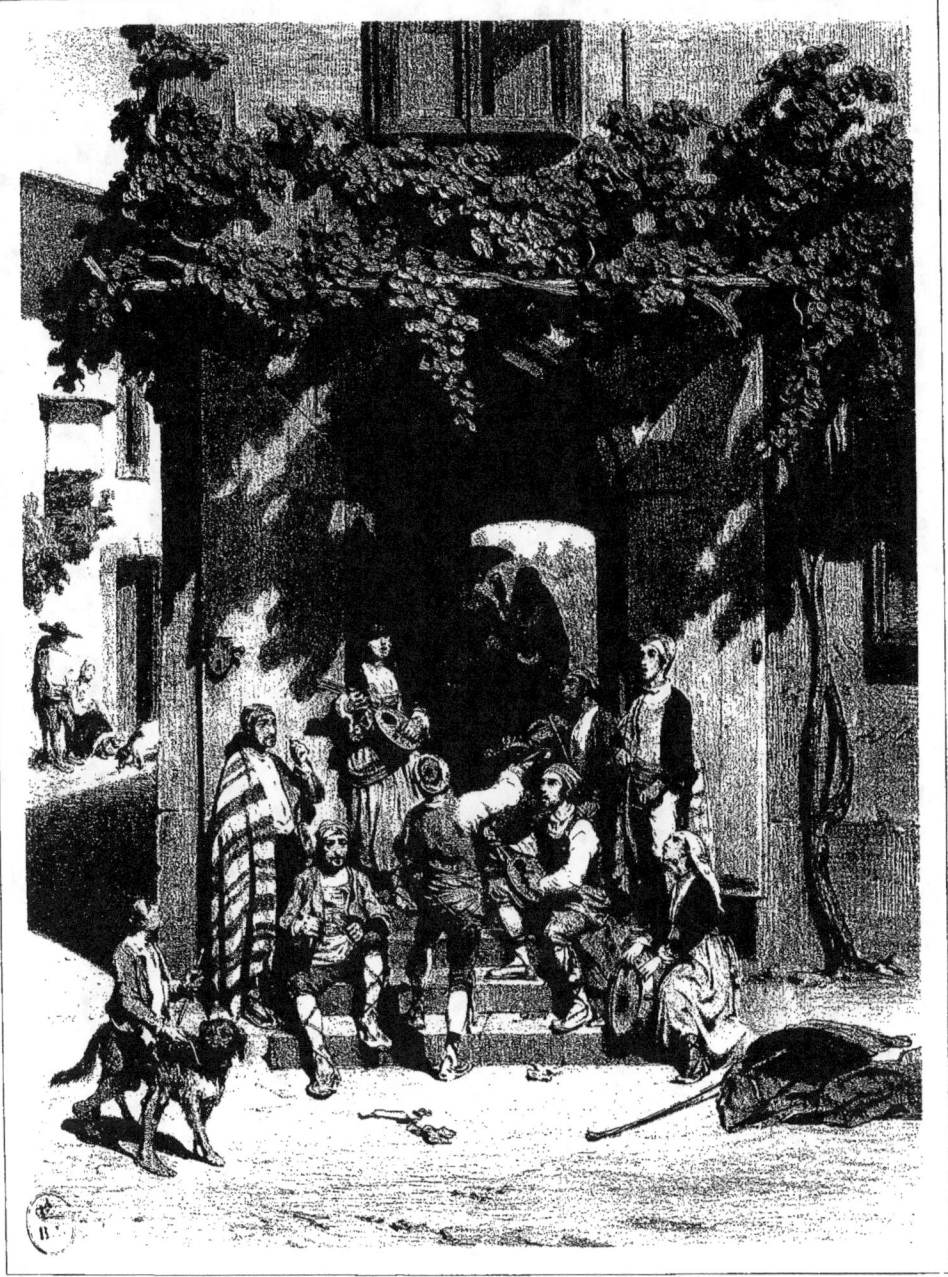

Chansons à la porte d'une Posada.

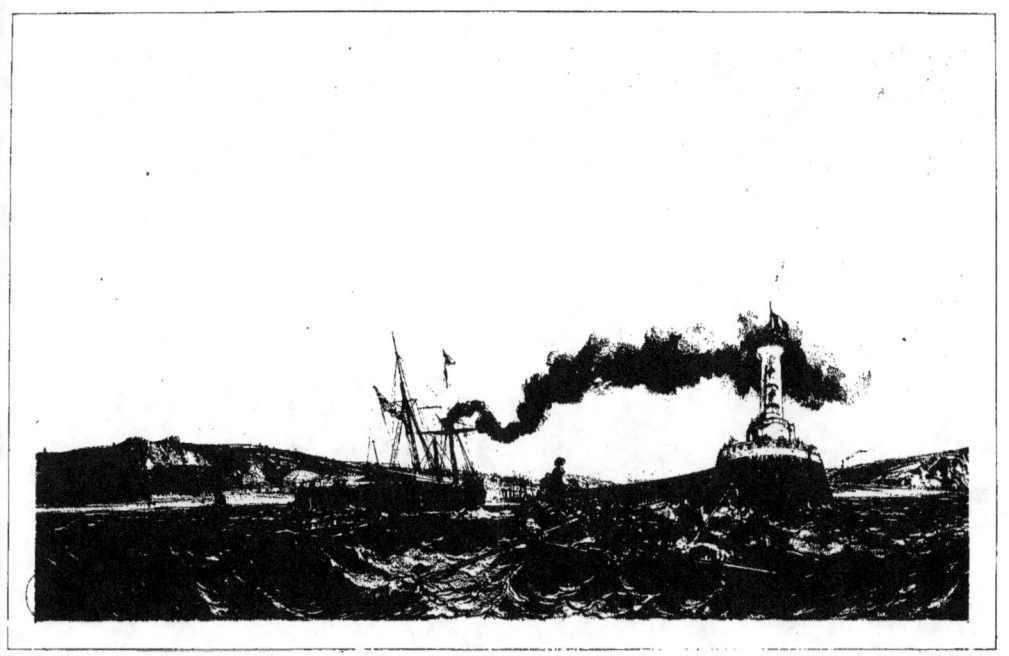

SALON DE 1843.
Eug. Isabey.

Boulogne sur-mer

Paysage

SALON DE 1843.
Charlet.

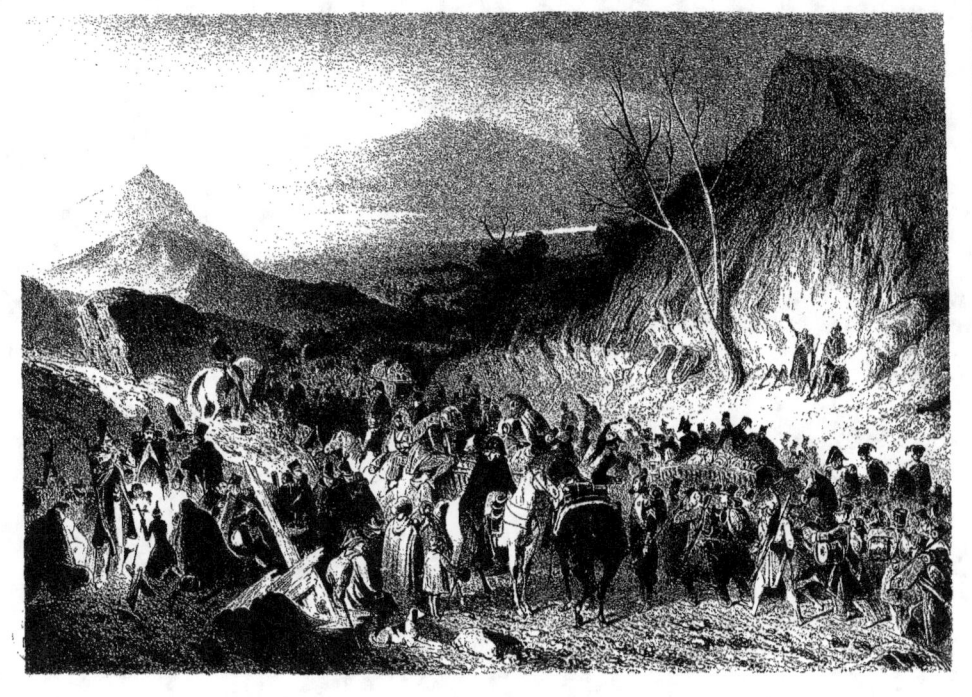

Le ravin.
Convoi de troupes de bagages et de blessés.
Campagnes d'Allemagne (1809.)

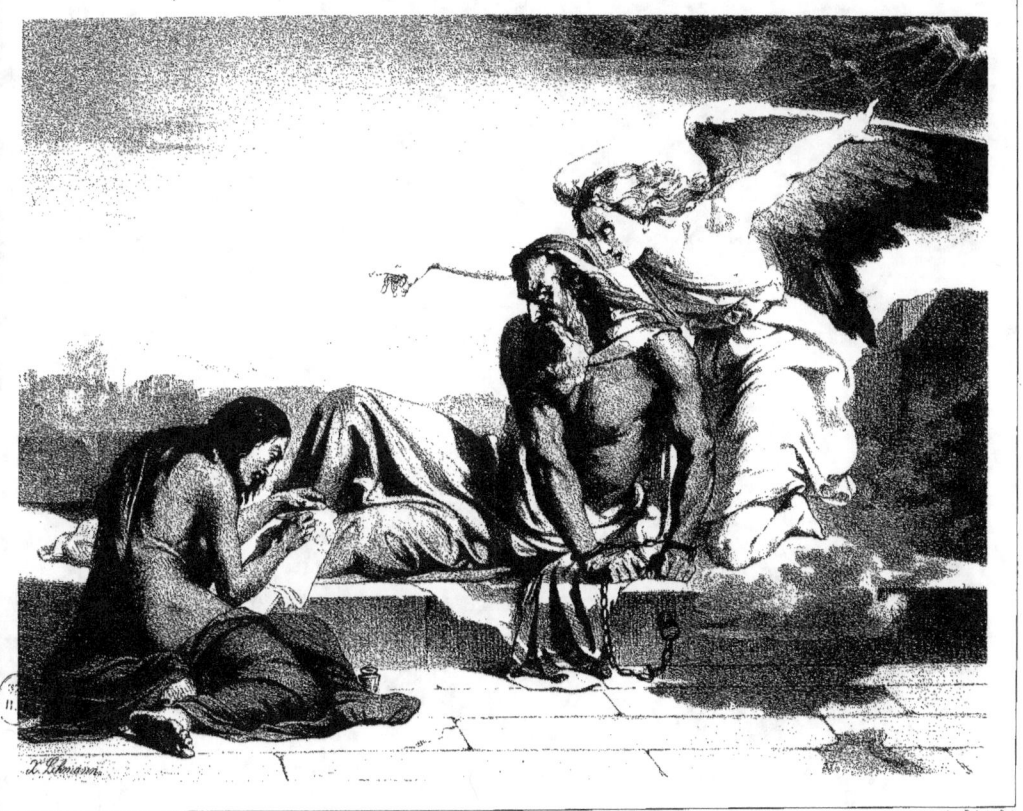

Jérémie prophète.

Paul-Potter dessinant d'après nature aux environs de la Haye

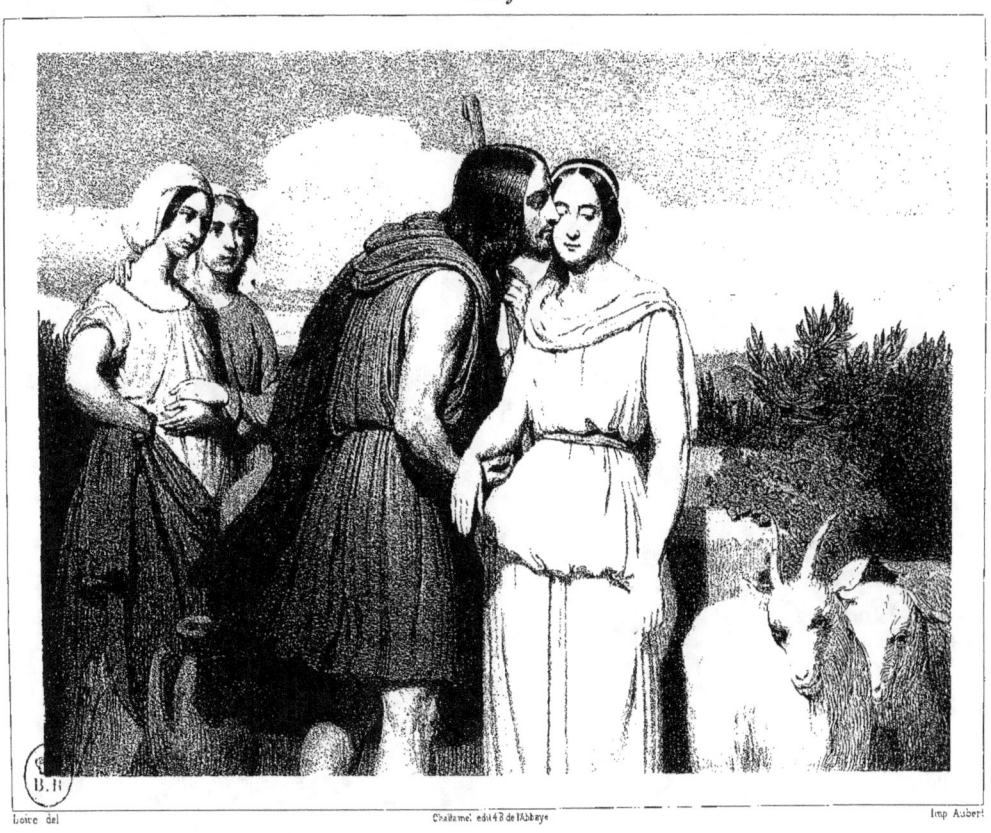

Jacob et Rachel

SALON DE 1843.

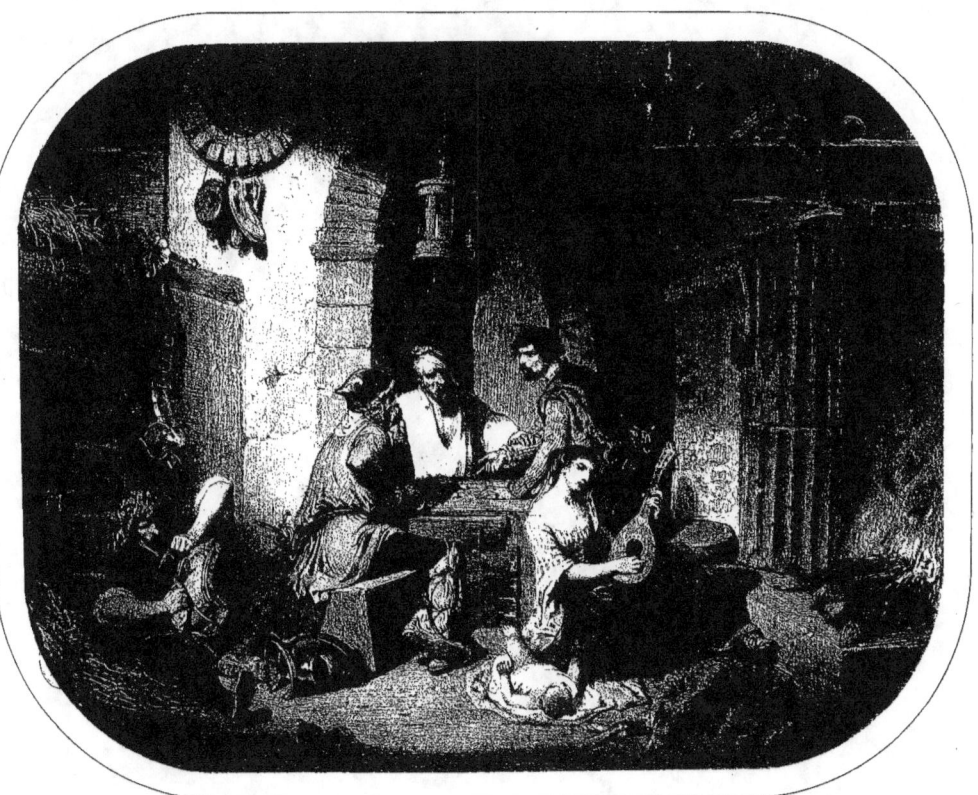

Des Condottieri

SALON DE 1843.
Louis Roux.

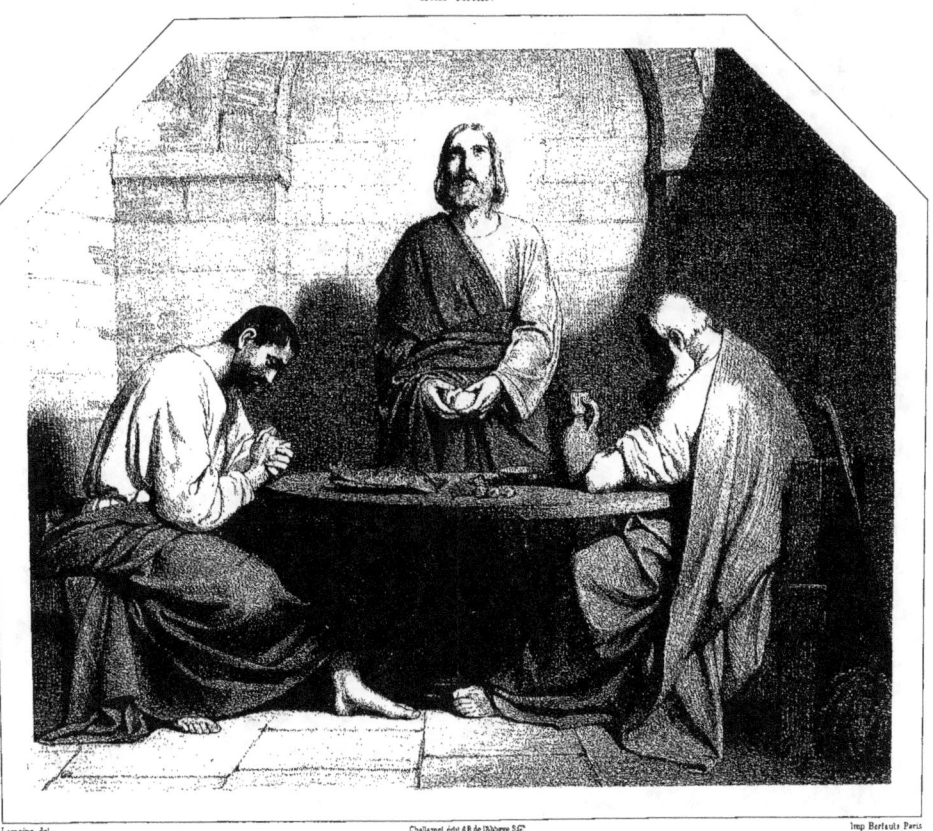

Jésus et les disciples d'Emmaüs

SALON DE 1843.
Guillemin.

La peur du mal donne le mal de la peur

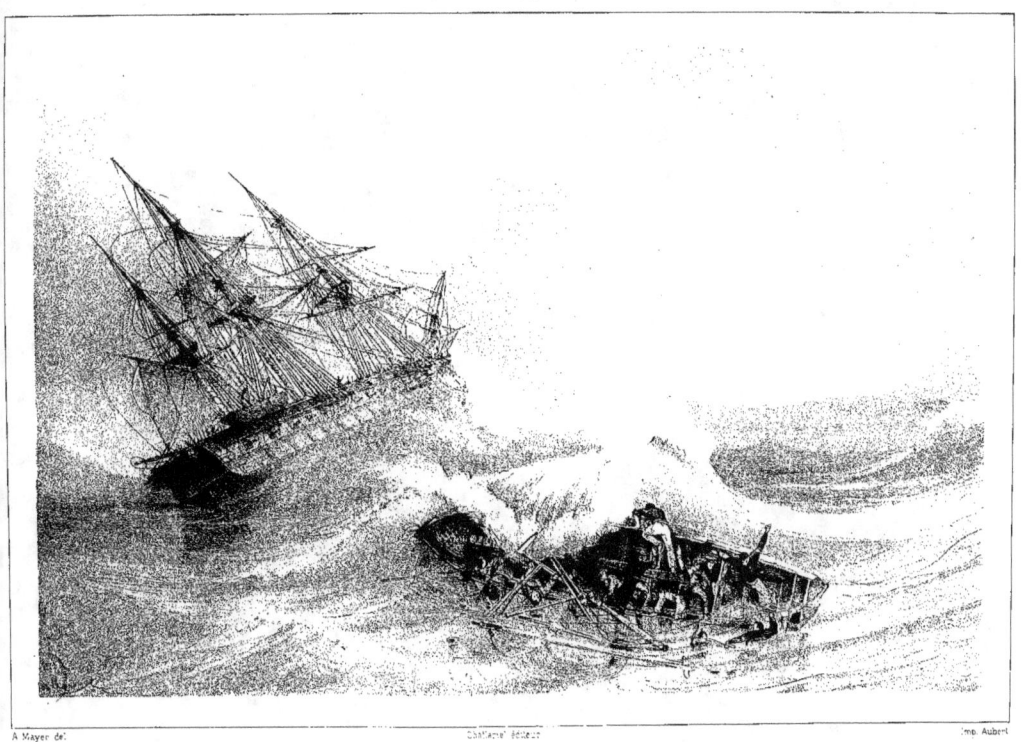

Naufrage d'une embarcation du vaisseau l'Algésiras.

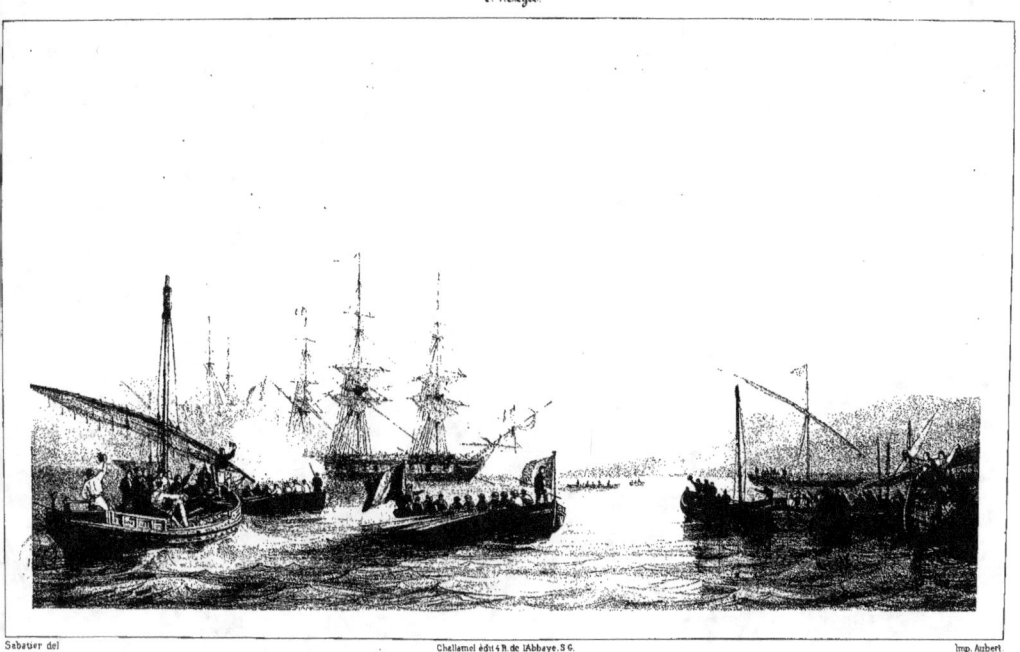

Débarquement en France du Général Bonaparte.

SALON DE 1843.

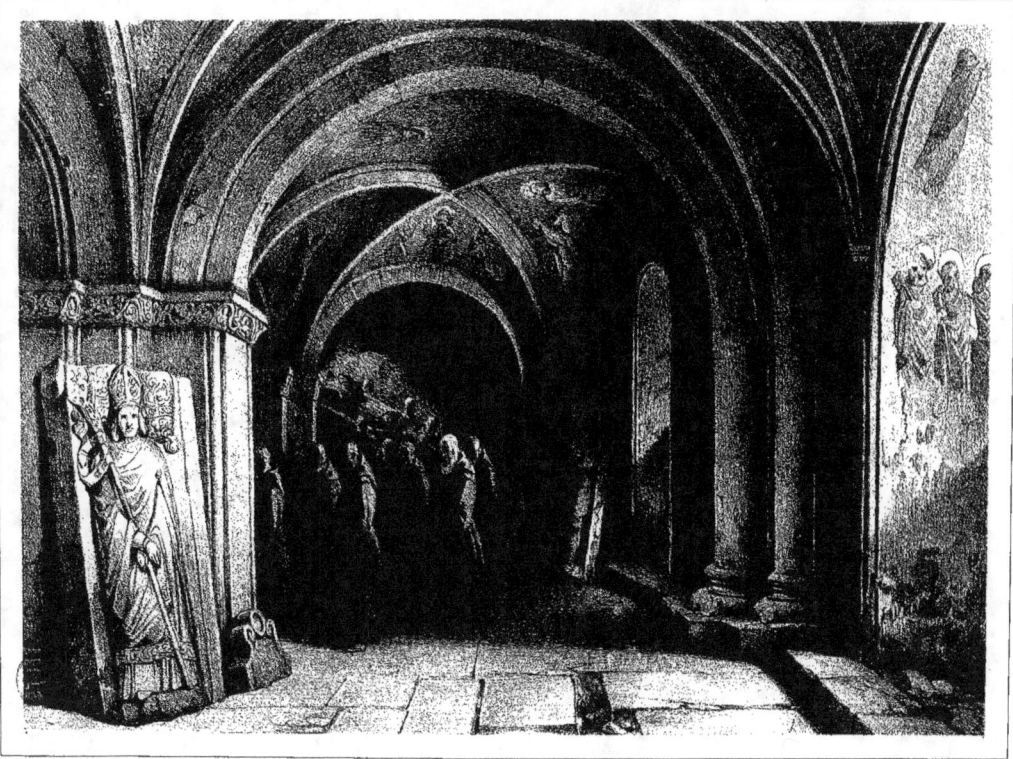

Crypte de la Cathédrale de Bâle.

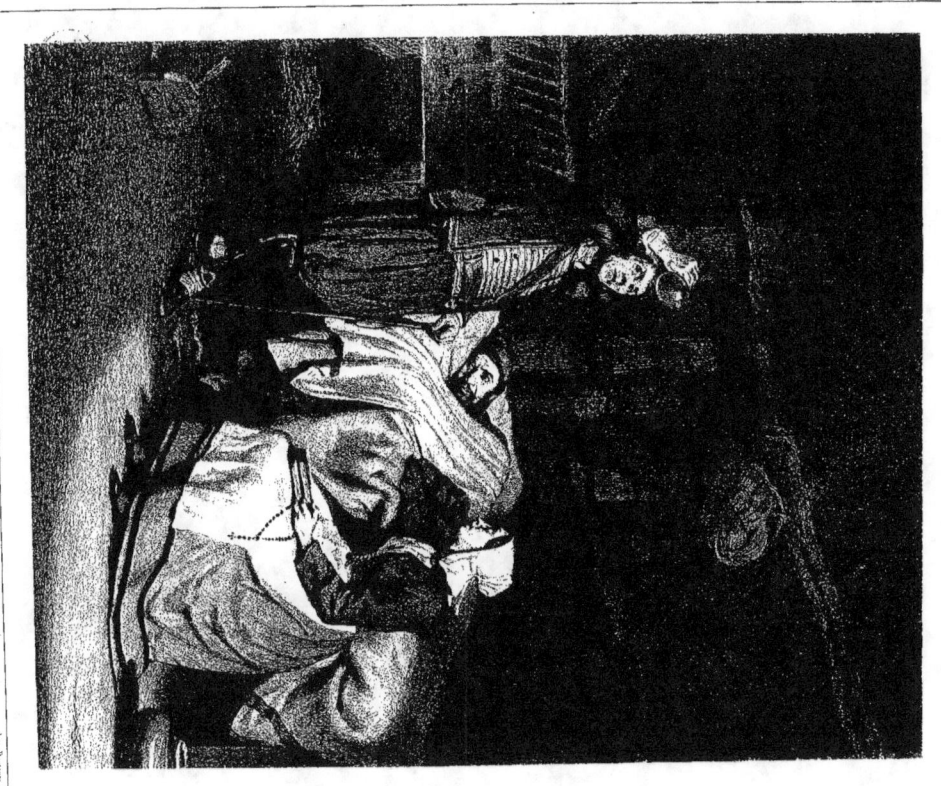

SALON DE 1843
Ch. Fortin

SALON DE 1843

L'Arc de triomphe de Djemilah
Province de Constantine

SALON DE 1843

Vue de l'escalier des Géants au palais ducal à Venise

SALON DE 1843.
W. Wyld.

Vue Prise à Amsterdam.

Bords du Tibre

SALON DE 1843

Guirlande de fleurs suspendue autour d'une niche gothique de la Ste Vierge.

SALON DE 1843.

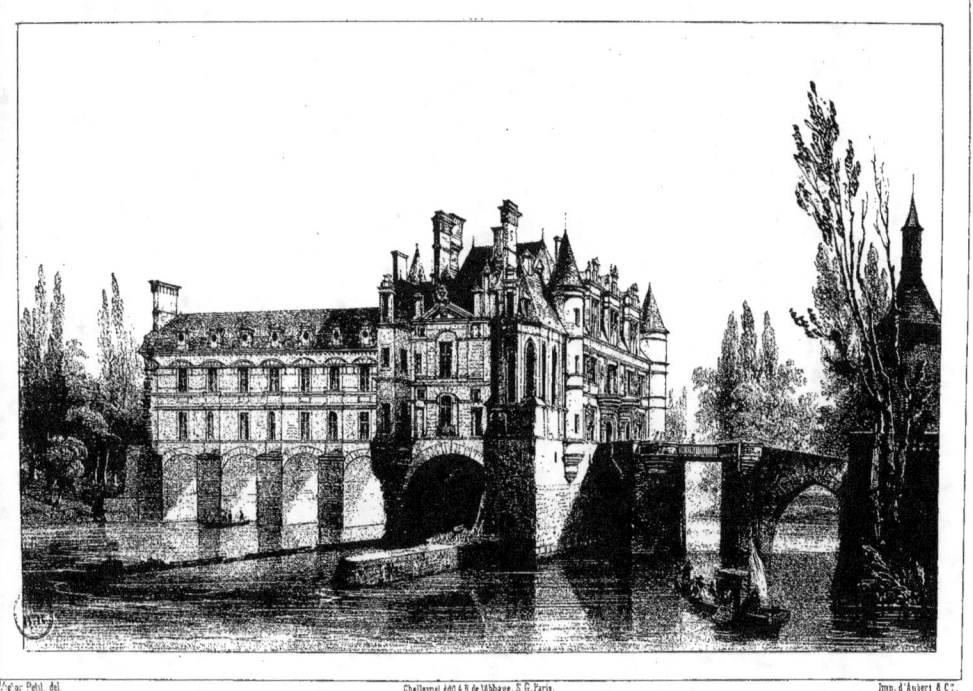

Vue du Château de Chenonceaux

SALON DE 1843
S. Guiaud.

Le Château de Guerberg et celui de St Ulrich à Ribeauvillé (Haut-Rhin)

Episode de la prise de Constantine

SALON DE 1843.

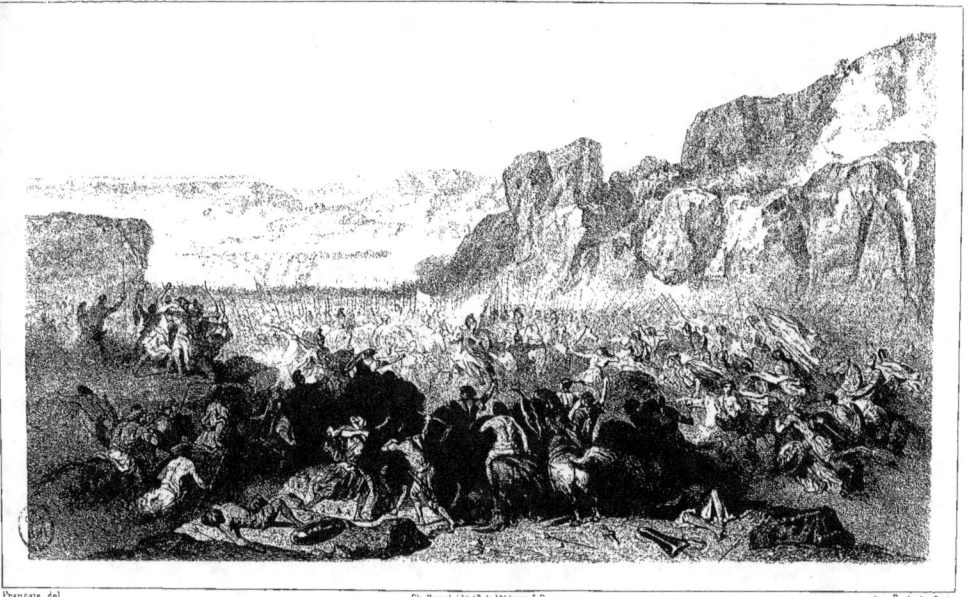

Épisode de la retraite des dix mille

Portraits

Grazia, vendangeuse de Capri.

SALON DE 1843

Tabitha ressuscitée par St Pierre.

Chevaux effrayés dans un Bac.

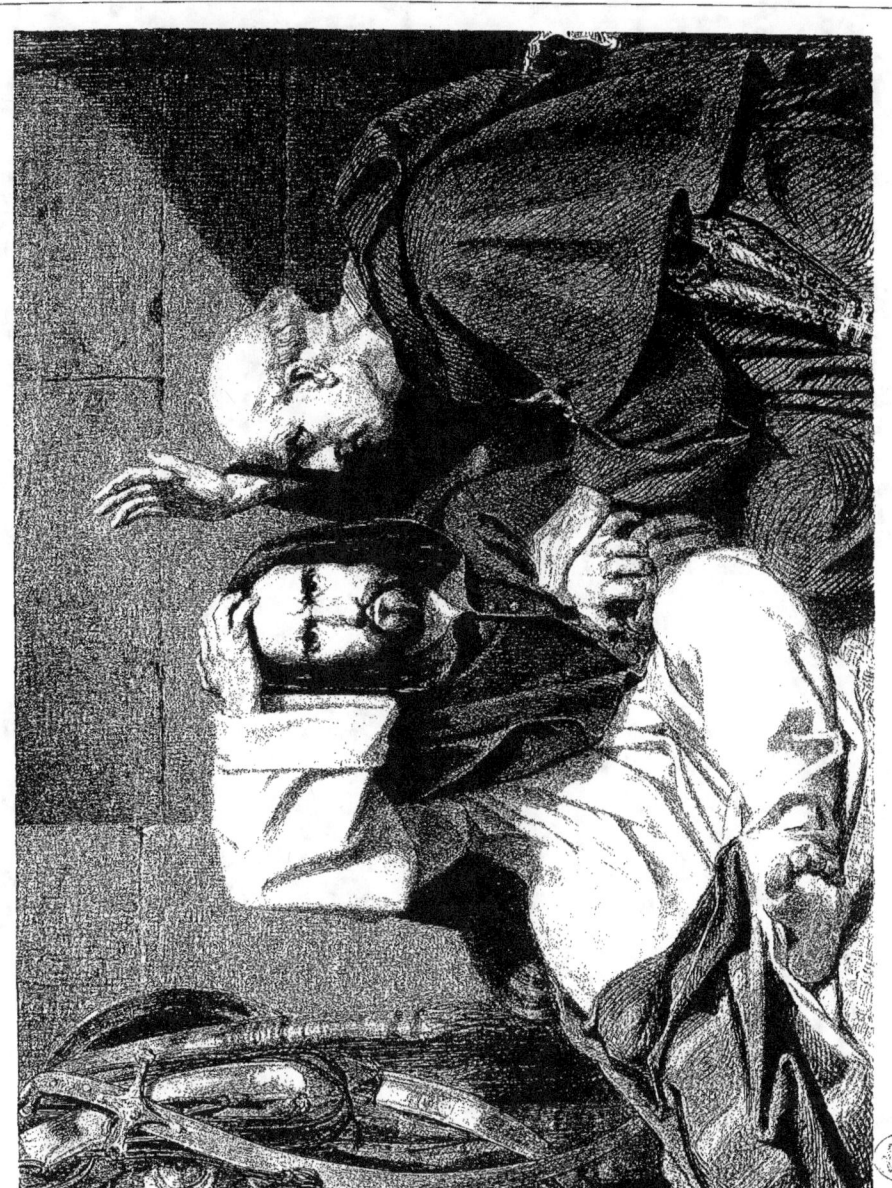

La Confession du Giaour.
(Lord Byron)

SALON DE 1843
Lehoux

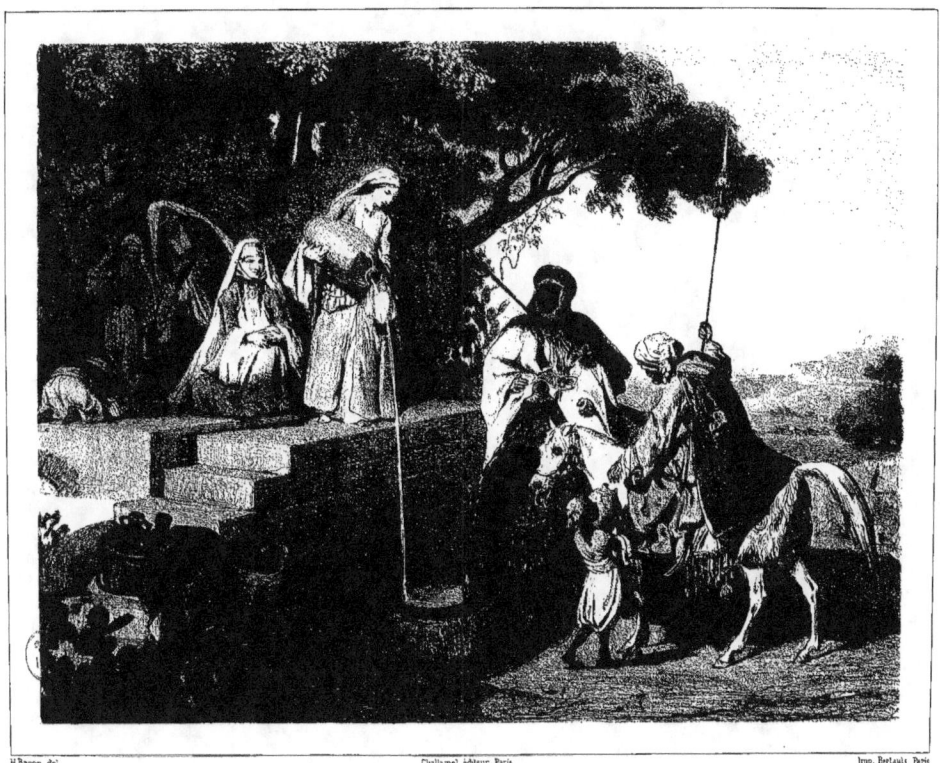

Halte d'Arabes auprès d'une citerne

www.ingramcontent.com/pod-product-compliance
Lightning Source LLC
Chambersburg PA
CBHW071546220526
45469CB00003B/930